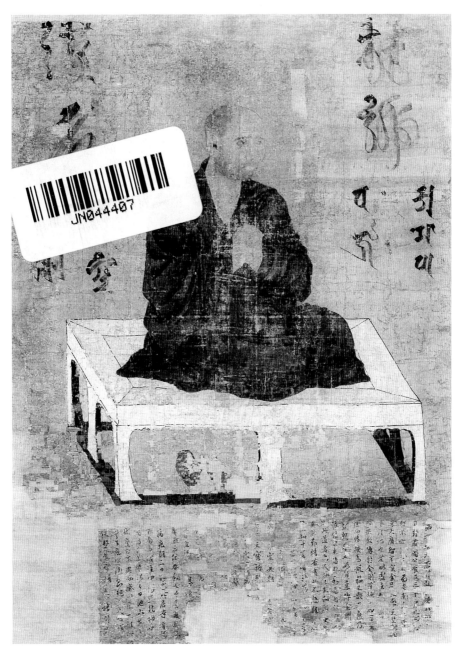

口絵 1　空海請来不空像（東寺）

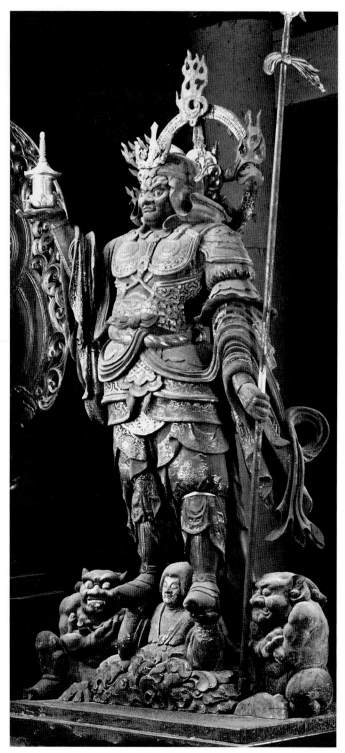

口絵 2　多聞天像（東寺講堂）

口絵3　サーンチー第2塔欄楯装飾　第44柱外面

口絵 4　ドゥルガー像　タミル・ナードゥ州メナルール出土　900年頃
チェンナイ州立博物館

目次

文献史料からみた不空三蔵の肖像制作

稲 葉 秀 朗

はじめに

本稿では、中国の密教受容に大きな役割を果たした唐の不空(七〇五〜七七四)の肖像について論じる。不空の出身は南天竺、北天竺、師子国、西域など諸説あるが純然たる漢人僧でなかったことは確かとされる。不空は幼い頃から金剛智[①](六七一〜七四一)に師事し、『金剛頂経』系の密教を相承。安史の乱(七五五〜七六三)による混乱期に帝室と深く関わりつつ積極的に灌頂、修法、訳経などを行ない、玄宗(在位七一二〜七五六)、粛宗(在位七五六〜七六二)、代宗(在位[②]七六二〜七七九)の三代、特に代宗の帰依を受けた。五台山の文殊菩薩信仰の宣揚といった事跡も知られ、諸々の活動を通じた密教による鎮護国家の構想と実践は中国密教の方向性を決定づけた。

さて、不空の伝記史料を集成した『代宗朝贈司空大弁正広智三蔵和上表制集』(以下、『表制集』)を繙くと、不空は遺言で自身の死後の肖像制作を禁じたにもかかわらず、代宗は不空の肖像画を二点制作させたことが知られる。さらに、こうした経緯を踏まえると京都市の東寺(教王護国寺)に現存する空海(七七四〜八三五)が請来した真言五祖像のうち不空像は、代宗が制作させた不空像の図様に依拠したものと推測できる。

そこで、以下では『表制集』に基づき不空の肖像の制作経緯や実態を検討すると共に、本像と空海請来不空像との関係を論じる。こうして得られる知見は、従来あまり論じられていない中国密教における祖師像の成立過程や意義についても新たな視座を提起するだろう。

一 不空の遷化にともなう肖像制作の経緯

まず『表制集』所収の史料から、不空の遷化とその肖像制

1

作の経緯を確認する。以下に扱う文献史料は断りのない限り『表制集』に収載されるもので、括弧内に所収巻を示した。『表制集』は貞元元年～十年（七八五～七九四）頃の成立で、長安西明寺の円照の編纂による。不空自身の上表文や遺書、粛宗・代宗期の不空教団に関わる勅牒など多数の同時代史料を収めるが、特に不空の肖像と関わるのは官人の俗弟子、厳郢による「大唐大広智三蔵和上影讃幷序」（巻四。以下、「厳郢影讃幷序」）と、不空の訳経にも参加した弟子僧の飛錫による「唐贈司空大興善寺大弁正広智不空三蔵和上影讃幷序」（巻四。以下、「飛錫影讃」）である。飛錫は「大唐故大徳開府儀同三司試鴻臚卿粛国公大興善寺大広智三蔵和上之碑」（巻四。以下、「飛錫碑文」）、厳郢は「唐大興善寺故大徳大弁正広智三蔵和尚碑銘幷序」（巻六。以下、「厳郢碑銘」）を撰述しており、これらも不空の重要な伝記史料である。

不空は大暦九年（七七四）六月十五日、二十年近く止住した長安の大興善寺で遷化した。翌十六日付で代宗は「獲申一心観行、右脇陳情辞表一首幷答」（巻四）にて代宗は「三蔵和上臨終脇累足恬然而薨」と述べており、不空は一心に観想し、右脇を地に着けて両足をかさね、やすらかに命終したという。それから一月に満たない七月五日から六日にかけて不空の葬儀が行なわれ、亡骸は六日に長安南郊の少陵原で火葬された。

遷化の約一月前、五月七日付の「三蔵和上遺書一首」（巻三）で不空は自らの生涯を回顧し、弟子たちに謝辞と訓戒を述べ財産処分の仕方を細かく指示したが、自らの死後については以下のようにある。

吾寿終後、並不得著服及有哭泣攀慕。憶吾即勤加念誦。是報吾恩。亦不得枉破銭財威儀葬送。亦莫置其塋域虚棄人功。唯持一床尽須念誦。送至郊外、依法茶毘、取灰加持、便即散却。亦不得立其霊机図写吾形。

（私の命終後は、みな喪服の着用および哭泣や攀慕をしてはならない。私のことをおもうなら、勤めて念誦を加えること。これが私の恩に報いることである。またむやみに散財して葬送を威儀あるものとしないように。また墓域を設置してむなしく労力を棄てることのないように。〔葬儀は〕ただ一つ床座を持ち来たってひたすら念誦すればよい。〔葬儀は〕送して郊外に至り、法に依って茶毘に付し、遺灰を取って加持し、すなわちすぐに散却せよ。また〔供養のため〕その霊机を立て私のすがたを図写してはならない。）

右のように、不空は自身の死後の肖像制作を禁じた。薄葬を望んだ仏僧の例は多いが、生前か死後かを問わず師僧の肖像制作が盛んだった中国において、肖像制作を禁じた遺言は

珍しい。

ところが、この遺言は守られなかった。不空遷化の三日後、六月十八日に下された「勅諸孝子著服喪儀　制一首」(巻四)には

奉　勅語諸孝子。著服、哭泣、葬送威儀、立霊塔、置圖写影来等、除此之外余一切並依遺書。⑩

とあり、代宗は不空が禁じた儒教式の喪礼、盛大な葬儀、墓塔建立〈前掲遺書の「霊机」は「霊塔」の誤りか〉、肖像制作の実施を命じたのである。敢えて下勅して新たに肖像を制作させていることから、不空の生前にその肖像が制作された可能性も極めて低い。

前掲の「厳郢影讃幷序」と「飛錫影賛」は、このとき代宗主導で制作された不空像のために撰述されたものと思われる。影讃は肖像に付された讃だが⑪、それが二つ存在する以上、不空像は二点制作されたことがうかがえる⑫。また、「厳郢影讃幷序」に「画図惟肖瞻仰如在⑬(図を画き肖を惟えば瞻仰して在るが如し)」、「飛錫影賛」に「蟬蛻而去麟臺画之⑭(蟬蛻して去り麟臺之を画く)」とあることから、二点の不空像は画像と知られる。

両影讃に日付の記載はないが、『表制集』所収の文書は原則として時系列順に配列されているため、前後の文書の日付から「厳郢影讃幷序」は大暦九年六月十八日〜二十八日、「飛錫影賛」は七月六日の成立と推定できる。ただし「厳郢影讃幷序」には「厳郢文」⑮とあるのみで、影讃の成立時期がそのまま不空像の完成・着讃を示すか定かでない。一方、「飛錫影賛」には「飛錫撰⟨幷書⟩」⑯とあるため、下勅から三週間足らずで不空像が一点制作され、そこへ「飛錫影賛」が着讃されたことは確かだろう。

不空像の制作工程については『歴代名画記』巻九唐朝上にみえる同州(陝西省渭南市)出身の画僧、法明の逸話が参考になる。

開元十一年、勅令写貌麗正殿諸学士、欲画像書賛於含象亭。以車駕東幸遂停。初詔殷銭、季友、無忝等分貌之。粉本既成、遅囘未上絹、張燕公以画人手雑、図不甚精、乃奏追法明令独貌諸学士。法明尤工写貌、図成進之、上称善、蔵其本於画院。⑰

(開元十一年(七二三)、(玄宗は)勅して麗正殿(麗正修書院)の諸学士の容貌を写させ、(洛陽上陽宮内の)含象亭に肖像を描き賛を書かせようとした。(しかし玄宗は)車駕にて東

3

幸し遂に中止された。〔肖像制作が再開されると〕初めは詔し

画家たちの写貌によって描かれたのだろう。

て殷鈌、季友、無忝らにこれを写し取らせた。粉本は

既に完成したが、ためらって未だ絹本に描画せずにいたところ、

張燕公（張説）が画家たちの筆勢が雑然としており、図像が甚

だ精緻でないことをもって、そこで上奏して追って法明に独り

で諸学士の容貌を写させた。法明はもっとも写貌にたくみで、

図が完成してこれを進上したところ、皇帝は〔その様が〕すぐ

れていることを称え、その原本を画院に収蔵した。〕

しかし、不空の生前に肖像が制作された可能性は低い以上、

このとき写貌がなされたとすれば、その対象は不空の亡骸だ

ったと考えられる。中国における亡骸による肖像制作

については、小川陽一氏が故人を追慕してその亡骸をもとに

生前の姿を再現した肖像画が制作された事例を挙げている。

それらはいずれも在俗者の肖像で明清時代に集中するが、中

には南宋のものも含まれる。

後の注記に本話はこのとき肖像画が制作された学士の一人、

韋述の『集賢注記』(18)によったとあり、その信憑性は高い。右

によれば当時の肖像画は像主を写貌して画稿（右にいう「粉

本」）とし、それをもとに絹本へ清書する二段階の工程を経

て制作されたという。学士図制作の目的は含象亭への「画像

書賛」であるから、宮中の画院（書院＝麗正修書院の誤り

か）に収蔵された法明の絹本画は、さらに含象亭の壁画の粉

本に用いられたようである。

唐代には玄宗が開元年間（七一三〜七四一）初めに諮問機

関として設置した翰林院や、図書や学芸に関する職務を担っ

た集賢殿書院（麗正修書院が後に改称）に肖像画に秀でた画

家たちが所属していたとされ、不空像もこうした宮廷の肖像

仏僧の場合では『宋高僧伝』巻十三行因伝に、行因の臨終

から火葬の間に南唐・元宗（在位九三四〜九六一）の命で

「写真」がなされたとある。(21)行因像制作の契機は彼が立った

まま遷化したという奇瑞にあると思われ、亡骸の様相が写さ

れたようである。

また、河南省安陽市の霊泉寺塔林には隋唐時代の仏僧の摩

崖墓塔龕が多数現存し、龕内に遺影として仏僧像が彫出され

ている（図1）。筆者は以前、これら仏僧像が理想化された

亡僧の臨終の様子の表象であった可能性を指摘した。(22)臨終の

様相を何らかのかたちで留め、顕示しようとする意識は仏僧

の亡骸を真身像として供養礼拝する営為にも通じ、仏僧の遺

体と肖像制作の密接な関係は先行研究によっても指摘されて

画家たちの写貌によって描かれたのだろう。

（19）

画家たちが所属していたとされ、不空像もこうした宮廷の肖像

画家たちによって描かれたのだろう。(23)いる。

4

こうした状況に鑑みれば、不空像が亡骸の写貌によって制作されたとしても不思議はない。もっとも、不空像の制作経緯や影讃の内容に亡骸の様相を写し留めようとする意図はうかがえない。不空の生前に肖像が制作されなかった事情もあり、やむなく亡骸を写貌したものか。「厳郢影讃幷序」に「図を画き肖を惟えば瞻仰して在るが如し」とあるため、代宗が制作させた不空像はあたかも本人がそこに在すかのような肖像、つまり亡骸をもとに生前の姿を再現したものだったとみられる。

二　不空の肖像画と二つの影讃

続いて『表制集』所収の二つの影讃を手がかりに、それら

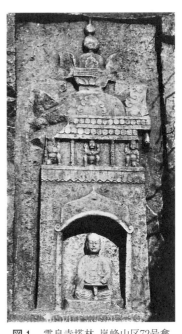

図1　霊泉寺塔林　嵐峰山区72号龕
聖道寺故比丘尼本行灰身塔
上元3年（676）

が着讃された二点の不空像の用途や形態を検討する。まず注目すべきは、「飛錫影讃」の「蟬蛻して去り麟臺之を画く」との文言である。不空は身体を蟬の抜け殻のようにしてこの世を去ったが、「麟臺」にその姿が描かれたという。

麟臺とは前漢の武帝（在位前一四一～前八七）が長安未央宮に築いた麒麟閣を指し、後に宣帝（在位前七四～前四八）がそこへ功臣の肖像画を掲げた。[24] これにあやかって或る人物の臣下としての功績が顕彰されることを「麟臺に描く」と称したらしく、同様の用例は唐代の詩文にもみえる。[25] 代宗主導による不空像の制作には、諸々の護国活動を通じて唐朝に貢献した不空の顕彰という企図がうかがえよう。

唐代の宮中に麟臺と称された殿堂は見出せないが、凌煙閣壁画の功臣図[26]や前掲『歴代名画記』の麗正修書院に収蔵された学士図[27]など、当時の宮中には実際に功臣や学士の肖像画が制作・所蔵されていた。[28] 高僧の肖像画にも同様の例が確認できる。「麟臺之を画く」だけでは肖像画の形態を知り得ないが、修辞表現に留まらず不空像は実際に何らかのかたちで宮中に存在したのだろう。

二点の不空像のうち、少なくとも飛錫着讃像は用途と形態を推定できる。本像は大暦九年六月十八日（代宗の下勅）から七月六日（不空の火葬）までの制作・着讃だが、「飛錫影

5

賛」は以下のとおり『表制集』巻四に収められた不空の葬儀に関する文書群に含まれている。

・「臨葬日鄧国夫人張氏祭文一首」（大暦九年七月五日）
・「弟子芯努慧勝祭文一首」（同）
・「三蔵和上葬日李相公祭文一首」（同）
・「贈司空諡大弁正三蔵和上　制一首」（七月五日宣、七月六日牒）
・「飛錫碑文」（七月六日立碑）
・「飛錫影賛」（日付なし）
・「勅使劉仙鶴致祭文一首」（七月六日）
・「三蔵和上葬日元相公祭文一首」（同）

右の配列は不空の葬儀の式次第を反映していると考えられ、そこに「飛錫影賛」が含まれることは本像が不空の葬儀で遺影として使用された可能性を示唆する。不空の葬儀では本像の前で諸々の祭文や「飛錫影賛」が読み上げられたのではないか。

仏僧の喪葬儀礼における肖像画の使用に関する言及は、早いもので南唐の応之による『五杉練若新学備用』(30)まで降る。しかし、亡僧の肖像画が霊魂の依り代、あるいは本人そのものとして扱われたことがうかがえる事例は唐代にも見出せる。『開元釈教録』巻八の玄奘伝によれば中宗（在位六八三〜

六八四、七〇五〜七一〇）は即位後、自身の出生にゆかりのあった玄奘（六〇二〜六六四）を顕彰すべく「復内出画影装之、宝輿送慈恩寺翻訳堂中、追諡法師称大遍覚(31)（宮中から〔玄奘の〕肖像画を出して装飾し、宝輿に載せて慈恩寺翻訳堂の中へ送り、法師に追諡して大遍覚と称した）」という。宝輿に載せたとあるように宮中所蔵の玄奘像は玄奘本人として扱われ、追諡も玄奘像の前で行なわれたようである。

一方、不空も死後、代宗から司空の追贈と大弁正広智不空三蔵の追諡を賜った。その告身が前掲「贈司空諡大弁正三蔵和上　制一首」だが、不空への追贈・追諡も飛錫着讃像の前で行なわれたのだろう。本像は葬儀での使用を前提とするなら掛幅のような持ち運び可能な形態で、「麟臺之を画く」との文言は葬儀後に宮中へ収蔵されたことをうかがわせる。

では、厳郢着讃像はどうか。『表制集』の配列によれば「厳郢影讃幷序」は代宗の下勅から約十日間、六月十八〜二十八日の成立である。しかし、画稿だけならともかく、何らかの絵画としての体裁が整った厳郢着讃像が約十日間で完成したかは疑わしい。先述のとおり『表制集』の収録順序はあくまで影讃の成立時期に即したもので、必ずしも着讃された不空像の完成時期を示してはいない。すると、厳郢着讃像は不空の葬儀までに完成したことが確実な飛錫着讃像やその画

稿を粉本とした模写で、「厳郢影讃幷序」のみが先行して成立したとも考えられる。

このように厳郢着讃像については様々な可能性を想定できるが、代宗の勅を承けた相次ぐ二点の不空像の制作は、少なくとも以下の事項を示していよう。第一に、厳郢着讃像には飛錫着讃像と異なる形態や用途が想定されていたことに、制作時期が近接しているため両像は共通する画稿に基づき描かれた、あるいは一方が他方を粉本とした模写であった——つまり両像の図様は同一だった可能性が高いことである。

以上を踏まえ、筆者は厳郢着讃像が飛錫着讃像あるいはその画稿を粉本とした宮中の壁画で、「厳郢影讃幷序」はその完成に先立ち撰述されたと推測する。唐代の宮中壁画に高僧の肖像が描かれた一例として、『仏祖統紀』巻四十法運通塞志第十七之七には神龍四年（七〇八）、菩提流志（五七二？～七二七）が新訳の経典を進上したところ中宗が林光殿に斎を設け、沙門の議論を観、画工の張訓に殿壁へ翻経大徳や学士の姿を描かせ、中宗自ら讃を製したとある(32)。林光殿（林光宮）には道岸(33)（六五四～七一七）や思恒(34)（六四一～七二六）の肖像が描かれ御製の画讃が加えられたとする史料もあり、これらも壁画と思われる。

壁画制作の契機は菩提流志が訳経の功、道岸と思恒が中宗への菩薩戒授戒であった(35)。同様に不空も多数の仏典を翻訳し、玄宗、粛宗、代宗に灌頂を行なっている(36)。授戒と灌頂の同一視には慎重を要するが、不空の護国活動の主軸が訳経と灌頂(37)だったことを踏まえても、代宗がその事跡を顕彰すべく不空像を宮中の壁画として制作させることは大いにあり得る(38)。

林光殿には宮中の仏教施設や訳場としての性格が指摘されている(39)が、不空の頃にもこうした内道場は複数設置されていた(40)。厳郢着讃像が壁画として制作されるとすれば内道場のいずれかだろう。前掲『歴代名画記』の含象亭のように壁画制作に粉本が用いられたとすれば、壁画不空像の粉本には飛錫着讃像やその画稿こそ相応しい。「飛錫影讃」の「麟臺之を画く」は飛錫着讃像が宮中に所蔵されたと共に、これと同じ不空の姿が宮中の壁画に描かれたことを述べていると解せるのである。

このように筆者は、代宗の命で最初に飛錫着讃像が制作され、葬儀の遺影として用いられると共に宮中に収蔵された。そして、厳郢着讃像はこれと同一の図様に依拠して制作された宮中の壁画とみる。

三 東寺・空海請来不空像と当初本の関係

師の遺言に背く結果となった不空の遺弟たちだが、不空像

の制作や受容に抵抗はなかったらしい。不空の死後間もなく大興善寺翻経院に建立された不空の墓塔は「影塔」と称され、塔内には不空像が安置されたようである。また、同院翻経堂の壁画には金剛智像と不空像が描かれ、「影堂」と称された。

こうした後代の不空像制作においては当然、最初の不空像、特に私見では飛錫着讃像が一定の規範たり得ただろう。そこで、これを便宜上「当初本」と称する。すると、東寺に現存する空海請来の真言五祖像のうち不空像（口絵1）にも当初本の影響がうかがえるため、以下では空海請来の不空像を空海本と称し、当初本との関係を論じる。

貞元二十年（八〇四）から元和元年（八〇六）にかけて入唐した空海は不空のほか金剛智、善無畏（六三七〜七三五）、一行（六八三〜七二七）、恵果（七四六〜八〇五）らの肖像画を請来した。これら請来五祖像は長安青龍寺の恵果が永貞元年（八〇五）八月上旬頃、供奉丹青（宮廷画家の意か）の李真ら十余人に曼荼羅と共に制作させ空海へ授けたもので、『御請来目録』[43]では「伝法阿闍梨等影」と称される。[44]請来五祖像には空海が帰朝後の弘仁十二年（八二一）に新調させた龍猛像、龍智像が加えられ、真言七祖像として東寺に伝来する。その後、日本では十世紀初頭までに七祖に空海を加えた真言八祖という祖師像の形式が成立し、盛んに模写された。[45]

空海本不空像は絹本著色で、縦二一二・三cm×横一五〇・六cm。[46]他の四祖像および後に追加された二祖像の法量もほぼ同じで、後世の補修を経ているが不空像の現存状況は比較的良好である。請来五祖像を含む東寺真言七祖像には瀧精一氏、森暢氏らによる先行研究があり、その仏教美術史上、肖像画史上に占める重要性は言を俟たない。[47]しかし、従来主に論じられてきたのは各像がともなう名号と行状の付加時期や、揮

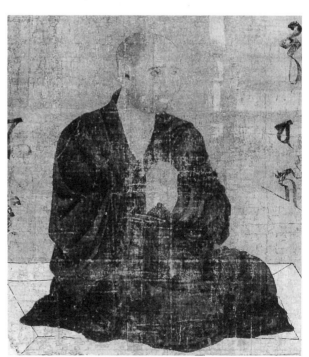

図2　東寺　空海請来不空像（部分）

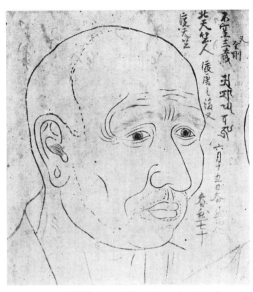

図4　白描模本 不空像 元久3年（1206）

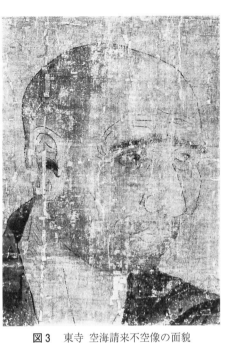

図3　東寺 空海請来不空像の面貌
（赤外線写真）

毫者は誰かという問題だった。

不空像における当初本と空海本の関係に言及しているのは、管見の限り渡邊一氏のみである。渡邊氏は高山寺（京都市）蔵の南宋・張思恭筆とされる不空像について論じる過程で、空海本と当初本の図様が同系統だったと推測している。その根拠は、空海本の行状末尾に「飛錫影賛」の全文が引用されていることだった。

しかし、請来五祖像の行状はいずれも画面下部に継ぎ足された別絹に記され、それらが制作当初から附属していたかについては議論がある。また、空海撰述とされる空海本の行状に当初本と同じ「飛錫影賛」が引用されていることをもって、両像の図様まで同一とは断定できない。

そこで、改めて空海本の図様を検討する（図2）。本像は黒色の僧衣をまとって床座の上に趺坐し、上半身をやや前に傾け、胸前で両手を組む不空の姿を斜め向きに描く。輪郭は墨線によって引かれ、彩色は軽淡。背景はなく、床座の下に履物、傍らに浄瓶を配する。

面貌（図3）は唇を結んで上目遣い気味に一点を見据え、額、眉間、目元、目尻、口元の細かな皺や下がり眉も相俟って神妙な表情をなす。ただし、眼睛部分は後世に補修されているとの指摘がある。空海本の忠実な模写とされる天暦五年

9

（九五一）建立の醍醐寺五重塔初層腰羽目板や、元久三年（一二〇六）の白描模本（図4）における不空像は両目とも瞳が中央に位置しており、空海本も当初はこうした様相だったとされる。[52]

頭部の輪郭の起伏、頭髪や髭の剃り痕、眉毛の生える方向の描き分け、耳介内部の凹凸、耳孔から生えた毛の束、首元の皺といった描写にはリアリティがあり、姿態と矛盾なく把握された体軀、額や目元に施された朱暈、衣文線に沿った陰影にも写実的・立体的な表現への志向がうかがえる。従来、こうした絵画表現は総じて対看写照によったもので、外見のみならず不空の性格や心情といった内面をも描き出しており、写実的・迫真的と評されてきた。[53]

ここで注目されるのは、空海本が明確に老相で描かれているとの指摘である。[54] 七十歳で遷化した不空の亡骸を写貌して生前の姿を再現したのが当初本と考えられ、不空の生前に肖像が制作された可能性も低かったことを踏まえると、写実的・迫真的にして老相の不空が描かれた空海本は、当初本の図様に依拠したものではないかと推測できるのである。

この見解が正しければ、従来指摘されてきた空海本の写実的・迫真的とされる絵画表現は必ずしも制作者である李真らの技量のみならず、また単純な対看写照によったものでもな

く、本像が八世紀後半、代宗期の宮廷画家の手になる当初本の全部または一部の模写であることに起因することになる。

それでは、当初本不空像の図様はいかなる経緯で空海本へと継承されたのか。本章ではこうした問題を、中国における密教祖師像の成立過程と共に考えたい。空海請来の五祖像に恵果像が含まれる以上、五祖像成立に恵果が関与したことは確かだろう。しかし、密教における祖師の肖像画を複数一具とした形式、すなわち密教祖師像の成立過程は必ずしも明確でない。

四　中国における密教祖師像の成立と空海請来

不空像の制作

森暢氏や松本郁代氏は、恵果から空海への付法以前に五祖像が一具として制作された形跡がないことなどを根拠に、空海への付法時に初めて五祖像が制作されたとみる。森氏は、以前よりそれぞれ単独で存在していた各祖師像の図様に基づき五祖像が成立したという。[55] また、松本氏は五祖像を密教相承の系譜を可視化した祖師像とみなす認識は空海以後、真言密教の確立にともない日本で成立したとする。[56]

確かに、空海への付法時に初めて恵果像が制作されたなら、請来五祖像という形式自体の成立はこのときといえる。また、請

来五祖像の図様が従前の各祖師像に基づくとする森氏の見解は、前章のとおり不空像に関する限り認めてよい[57]。しかし、果たしてこうした密教祖師像が請来五祖像以前に全く制作されなかったと断言できるだろうか。

筆者は、むしろ密教祖師像が空海への付法以前に成立していたと考える。その証左として、弘仁十年(八一九)頃の空海による左大将公宛書状(『高野雑筆集』巻下所収)を挙げたい。本状には請来五祖像について「山房霧濃、像多折損、毎事塵穢。恐触高覧、今望命工手便加繕修」[58]とあり、空海は帰朝以来、高雄山寺(神護寺)で五祖像を常に使用するうちに劣化してしまったとしてその修繕を請うている。劣化の原因は当然、頻繁な懸用だろう。日本の真言密教寺院では修法や灌頂の空間が祖師像によって荘厳されたが[59]、同様の営為は空海の生前まで遡り得ることが知られる。

祖師像の懸用は空海考案の可能性もあるが、空海へ曼荼羅や法具と共に五祖像を授けた恵果が、そこに何らの具体的用途も想定していなかったとは考え難い。恵果は空海への付法以前から祖師像を何らかの儀礼に用いており、空海もこれにならったとみるべきだろう。

恵果による祖師像懸用の背景の一つに、不空教団における恵果の立場が想定される。甲田宥吽氏によれば不空の死後、

教団内には金剛界・胎蔵界両系統の密教を統合した恵果を中心とする青龍寺派と、不空による『金剛頂経』系密教の伝統を堅持した大興善寺派が併存した[60]。そして、不空の正統な後継者とみなされなかった恵果やその門下が、恵果を不空の付法正嫡とする独自の相承説を確立したという[61]。

大興善寺翻経堂壁画の金剛智像と不空像は当時の不空教団[62]の動向として示唆的だが、こうした状況下で恵果は独自の相承説に基づく一連の祖師像を制作・懸用し、自身の法脈の正統性を視覚的にも主張したのではないか。当時の他宗における祖師像の制作状況が五祖像成立に影響を及ぼしたとの指摘[63]もあるように、恵果は複数の祖師像による師資相承の系譜の可視化を明確に企図していたと考えられる。

筆者はこのように、不空遷化から空海への付法までに密教祖師像が成立したという説を採る。祖師像の制作・懸用は恵果が独自に創始したものか、そこへ恵果像が追加されたのはいつか、各祖師の選定基準はいかなるものかなど論じるべき問題は多い。ただ、少なくともこの間に恵果のもとで五祖像、あるいは恵果を除く四祖像が成立し、懸用されていたとみて誤りはないだろう。

さて、空海本不空像の制作にあたっては、宮廷画家の李真らが宮中所蔵の当初本を直接粉本とした可能性も皆無ではな

い。しかし、右のように恵果がかねてより密教祖師像を懸用
していたのであれば、請来五祖像は恵果所有の祖師像の模写
であった可能性が高いだろう。恵果は、禅宗における頂相の
ように祖師像を付法の証とみなしており、自身が所持する祖
師像を李真らに模写させ、空海に授けたと解せるのである。
よって、空海本不空像における老相の姿や写実的・迫真的
な絵画表現は、

当初本……恵果所有の不空像（恵果本）──空海本

という模写の過程で継承されたことになる。恵果本不空像は、
宮中所蔵の玄奘像が慈恩寺へ奉送されたように当初本が不空
ゆかりの仏寺へもたらされたもの、あるいは下賜さ
れた当初本の模写などであったと思われ、当初本の図様をあ
る程度忠実に伝えていたと予想される。

結　語

本稿では、『表制集』所収の史料に基づき、不空が遺言で肖
像制作を禁じたにもかかわらず、代宗が二点の不空像を制作
させたことを確認した。それらは不空の亡骸を写貌して生前
の姿を再現した画像で、特に不空の葬儀の遺影として用いら

れ宮中に所蔵された飛錫着讃像（当初本）は、その後の不空
像の制作においても規範性を有したと思われる。
東寺伝来の空海請来不空像に由来する写実的・迫真的な
絵画表現も当初本に由来する可能性
が高く、こうした知見は本像に対する再検討・再評価の契機
となり得るだろう。併せて、中国における密教祖師像の成立
は空海への付法以前に遡り、当初本不空像の図様は恵果本を
介して空海本に模写・継承されたとする私見を述べた。
空海本が不空のいかなる姿を描いたものかという根本的な
問題は未解決だが、仮に空海本が当初本の図様を忠実に伝え
ているなら、それは元来代宗の意向に沿うものとして描かれ
た不空の姿と解せる。このとき、不空が護国のために念誦、
修法、灌頂などを行なった事跡[64]との関連が想起される。
以上、多くの推論を重ねる結果となったが、改めて注目す
べきは不空と恵果における肖像や祖師像に対する態度の相違
である。遺言で肖像制作を禁じ、代宗の下勅によって初めて
肖像画が描かれた不空と対照的に、弟子の恵果は生前に描か
れた自身の肖像画を含む五祖像を空海へ授けている。両者の
肖像観・祖師像観は他の密教僧の場合も含め比較検討すべき
だが、こうした事象は密教および密教図像の中国における変
容過程の一端を示している可能性もあり、看過できない。

〈註〉

(1) 中国仏教史上における不空の意義を論じた先行研究は多く、山崎宏「不空三蔵」(『隋唐仏教史の研究』法藏館、一九六七年。初出一九五四年)、立川武蔵・頼富本宏編『シリーズ密教三 中国密教』(春秋社、一九九九年)、中田美絵「不空の長安仏教界台頭とソグド人」(『東洋學報』第八九巻第三號、二〇〇七年)、岩崎日出男「密教の伝播と浸透」(沖本克己ほか編『新アジア仏教史七 中国Ⅱ 隋唐 興隆・発展する仏教』佼成出版社、二〇一〇年)、藤善真澄『中国仏教史研究 隋唐仏教への視角』第二篇第四～七章(法藏館、二〇一三年)などのほか後掲註の諸研究がある。

(2) 松長有慶「Ⅴ 二 不空三蔵」(『密教の相承者』評論社、一九七三年)一六四～一六五頁。

(3) 中村裕一「『代宗朝贈司空大弁正広智三蔵和上表制集 他二種』解説」(久曾神昇編『不空三蔵表制集 他二種』汲古書院、一九九三年)三九五頁。

(4) 大暦九年(七七四)七月六日立碑。

(5) 建中二年(七八一)十一月十五日立碑。原碑は西安碑林博物館所蔵。

(6) 『大正蔵』巻五二、八四六頁 c。

(7) 「飛錫碑文」、「厳郢碑銘幷序」など。

(8) 不空の遺言は西脇常記「Ⅱ―一 仏教徒の遺言」(『中国古典社会における仏教の諸相』知泉書館、二〇〇九年。初出二〇〇三年)が論じているが肖像制作禁止に関する言及はない。

(9) 『大正蔵』巻五二、八四五頁 a。

(10) 『大正蔵』巻五二、八四六頁 c。傍線筆者。

(11) 肖像画と讃については青木正児「題画文学の発展」(『青木正児全集 第二巻』春秋社、一九七〇年。初出一九三七年)、後藤昭雄「Ⅰ四 入唐僧の将来したもの」(『平安朝漢詩文の文体と語彙』勉誠出版、二〇一七年。初出一九九五年)などを参照。

(12) ただし一点の肖像画に複数の讃が付された事例もある。『大慧普覚禅師年譜』紹興六年丙辰(一一三六)条によれば十月に大慧宗杲(一〇八九～一一六三)のもとへ三人の士大夫が訪ねてきたので絵師に頂相を描かせ、そこへ三人が着讃したという。

(13) 『大正蔵』巻五二、八四七頁 b。

(14) 『大正蔵』巻五二、八四九頁 c。

(15) 『大正蔵』巻五二、八四七頁 a。

(16) 『大正蔵』巻五二、八四九頁 c。〈 〉内は割注。

(17) 谷口鉄雄編『校本 歴代名画記』(中央公論美術出版、一九八一年)一〇八頁。

(18) 本書は佚書だが『玉海』巻一六七等に当該箇所の佚文がある。内容は『歴代名画記』よりも簡略だが末尾の「画院」を「書院」(麗正修書院か)に作る。

(19) 米澤嘉圃「唐朝に於ける画院の源流」(『國華』第五五四號、一九三七年)。同「唐集賢殿書院の作画機能とその画家」(『東方學報』(東京)第十一冊之二、一九四〇年)。

(20) 小川陽一『中国の肖像画文学』(研文出版、二〇〇五年)三五～五二頁。

(21) 『大正蔵』巻五〇、七八八頁 b。

(22) 拙稿「安陽霊泉寺塔林の墓塔龕にあらわされた仏僧の遺影の考察」(『早稲田大学大学院文学研究科紀要』第六六輯、二〇二二年)。

(23) 小杉一雄「第三部第一章 肉身像、加漆肉身像、遺灰像」(『中国仏教美術史の研究』新樹社、一九八〇年。初出一九三六年)、小林

太市郎「高僧崇拝と肖像の芸術―隋唐高僧像序論―」(《佛教藝術》二三、一九五四年)、井上正「肖像彫刻の一系列」(京都国立博物館編『日本の肖像』中央公論社、一九七八年)、根立研介「日本の肖像彫刻と遺骨崇拝」(《死生学研究》第一一号、二〇〇九年)など。

(24)『漢書』巻五四、李広蘇建伝。

(25)李白「塞下曲」(《全唐詩》巻一五二所収)に「功成画麟閣、独有霍嫖姚」、顔真卿「贈裴将軍」(《全唐詩》巻一五二所収)に「功成報天子、可以画麟臺」などとある。李九齢「代辺将」(《全唐詩》巻七三〇所収)には「須刻麟臺第一功」とあり、これは宮中への立碑を指すか。

(26)『旧唐書』巻六五長孫無忌伝。『資治通鑑』巻一九六、貞観十七年二月戊申条所引の『南部新書』より凌煙閣の隔壁に臣功図が描かれていたと知られる。

(27)他にも「香山居士写真詩并序」(《白氏長慶集》巻六九所収)によれば元和五年(八一〇)に左拾遺翰林学士となった白居易は詔により肖像画が描かれ集賢殿書院に収められたという。

(28)河上麻由子「第二部第二章 唐の皇帝の受菩薩戒――を中心に」(『古代アジア世界の対外交渉と仏教』山川出版社、二〇一一年)。王蘭蘭「唐代図形高僧考」(《唐史論叢》第二十一輯、二〇一五年)。稲本泰生「唐代における高僧像の制作と鑑真和上像前史」(肥田路美編『アジア仏教美術論集 東アジアII 隋・唐』中央公論美術出版、二〇一九年)。

(29)『文心彫龍』頌讃第九は讃の原義が声をあげて事実を明らかにし、人物や事物を讃嘆することにあったとする。

(30)本書は『五杉集』とも称され『釈氏要覧』などが引く佚文が知られるのみだったが、二〇〇七年に駒澤大学図書館所蔵の朝鮮重刊本が発見され、全三巻のうち巻上一部を除く内容が明らかとなった。王三慶『中国仏教古佚書《五杉練若新学備用》研究』(新文豊出版公司、二〇一八年)参照。『五杉集』巻中には仏僧の喪葬儀礼における掛真(亡僧の肖像の掛画)に言及があり、成河峰雄氏はこれが後の『禅苑清規』尊宿遷化に継承された可能性を指摘する(「『禅苑清規』尊宿遷化の研究(一)」《禪學研究》第六八號、一九九〇年、一二五〜一二六頁)。

(31)『大正蔵』巻五五、五六〇頁b。

(32)『大正蔵』巻四九、三七二頁c。

(33)『宋高僧伝』巻十四道岸伝(『大正蔵』巻五〇、七九三頁b)。

(34)「唐大薦福寺故大徳思恒律師誌文并序」(周紹良主編『唐代墓誌彙編 下』上海古籍出版社、一九九二年、一三二一頁)。

(35)前掲註(28)河上氏論文一七八〜一七九頁。

(36)岩崎日出男「唐代の灌頂」(森雅秀編『アジアの灌頂儀礼』法藏館、二〇一四年)。

(37)山口史恭「不空三蔵における護国活動の契機について」(《豊山学報》第五十九号、二〇一六年)。

(38)代宗は大暦十五年(七八〇)、初唐の神異僧として知られる僧伽(六二八〜七一〇)が内殿へ姿を現したので容貌を写させ宮中で供養したという(《宋高僧伝》巻十八僧伽伝)。併せて不空の神異僧的側面も想起される。

(39)前掲註(28)王氏論文一七四頁、稲本氏論文五〇七頁。

(40)岩崎日出男「不空の時代の内道場について」(《高野山大学密教文化研究所紀要》第十三号、二〇〇〇年)。

(41)影塔は肖像をともなう墓塔であることに由来する呼称と思われ、実例に霊泉寺塔林(河南省安陽市)の天授二年(六九一)・宝山区

一〇六号龕や開元五年（七一七）・宝山区一〇九号龕がある（前掲註(22)拙稿二八二頁）。不空の墓塔は少陵原に建立が進められたが代宗の勅で一旦中止。大暦九年八月二十八日に改めて大興善寺翻経院へ建立が命じられた（『表制集』巻五所収「勅於当院起霊塔制一首幷使牒」）。恵朗「請為先師立碑表」（巻六）、恵勝「恩賜錦絲繍細共四十匹謝表」（巻六）はこの墓塔を「影塔」と称している。ただし影塔の不空像が立体像か画像かは不明。

(42) 建中二年（七八一）〜元和十三年（八一八）撰述の権徳輿「唐大興善寺故大弘教大弁正三蔵和尚影堂碣銘幷序」（『全唐文』巻五〇六所収）。岩崎日出男氏はそれが後代の改変を経ている可能性を指摘するが（「『唐大興善寺故大弘教大弁正三蔵和尚影堂碣銘幷序』について」『東洋の思想と宗教』第二十一號、二〇〇四年）、円仁『入唐求法巡礼行記』巻三開成五年（八四〇）十月二十九日条には大興善寺翻経堂の不空と金剛智の壁画に関する記述があり、翻経堂（＝影堂）壁画の実在は認められる。

(43) 段成式『寺塔記』下（『酉陽雑俎続集』巻六所収）や張彦遠『歴代名画記』巻三に李真による長安の寺塔壁画の記事がある。

(44) 『大正蔵』巻五五、一〇六四頁b。

(45) 延喜十年（九一〇）三月、真言八祖像を本尊とする東寺灌頂院御影供が開始された（『東寺長者補任』、『東要記』下、『東宝記』第五。画像の真言八祖には天暦五年（九五一）の醍醐寺五重塔壁画や、鎌倉時代以降の東寺、神護寺、室生寺諸本をはじめ多くの現存作例がある。なお、真言八祖との関係は不明だが、すでに貞観九年（八六七）の『安祥寺資財帳』には八祖を含む十六人の密教祖師の影像が列挙されている。

(46) 「作品解説一〇 真言七祖像」（東京国立博物館ほか編『特別展

(47) 国宝 東寺）読売新聞社ほか、二〇一九年）。瀧精一「東寺七祖画像の研究」（『瀧拙庵美術論集 日本篇』座右宝刊行会、一九四三年。初出一九一九年）、森暢「真言七祖像の系譜」（『鎌倉時代の肖像画』みすず書房、一九七一年。初出一九五五年。このほか空海請来五祖像の主な先行研究に佐和隆研「弘法大師請来の密教美術」（和田秀乗・高木訷元編『日本名僧論集 第三巻 空海』吉川弘文館、一九八一年）や後掲註の諸研究がある。

(48) 西本昌弘「第一部第一章 真言五祖像の修復と嵯峨天皇」（『空海と弘仁皇帝の時代』塙書房、二〇二〇年。初出二〇〇五年）、阿部龍一「平安初期天皇の政権交替と灌頂儀礼」（サムエル・C・モース・根本誠二編『奈良・南都仏教の伝統と革新』勉誠出版、二〇一〇年）、加藤詩乃「東寺所蔵『真言七祖像』の再検討」（『青山学院大学文学部紀要』五九、二〇一七年）など。

(49) 渡邊一「図版解説 不空三蔵像 京都高山寺蔵」（『美術研究』第三六號、一九三四年）二七〜二八頁。

(50) 空海本不空像行状末尾の「飛錫影賛」引用箇所は現在剝落しているが『真言付法伝』不空伝の内容が行状と同文であることから確認できる。

(51) 輪郭の墨線には濃淡二種あり、淡い方が下書き、濃い方が最終的な描き起こしとされる（中島博「真言七祖像」東寺創建一千二百年記念出版編纂委員会編『東寺の歴史と美術 新東寶記』東京美術、一九九六年、四四七頁）。増記隆介氏は高僧の肖像画の肉身の輪郭が基本的に世俗の人物画と同様に、墨線で描かれたと指摘する（「普賢菩薩の聖と俗」板倉聖哲・高岸輝編『日本美術のつくられ方』羽鳥書店、二〇二〇年、八〜一一頁。

(52) 柳澤孝・宮次男「五 壁画の様式と技法」（高田修編『醍醐寺五重

塔の壁画。

（53）前掲註（47）瀧氏論文一三七頁、小林太市郎「東寺に映ゆる芸術の栄光」（『佛教藝術』四七、一九六一年）六一～六四頁、中野玄三「日本肖像画の諸問題（頂相を除く）」（『日本仏教美術史研究』思文閣出版、一九八四年。初出一九七八年）四五八頁など。

（54）稲本泰生「真言七祖 不空像」（板倉聖哲編『日本美術全集 第六巻 テーマ巻①東アジアのなかの日本美術』小学館、二〇一五年）など。

（55）前掲註（47）森氏論文一〇四、一〇八頁。

（56）松本郁代「第Ⅱ部第七章 真言八祖像と中世の「空海」」（『中世王権と即位灌頂』森話社、二〇〇五年。初出二〇〇二年）一九六頁。

（57）請来五祖像の図様と直接結びつくか要検討だが金剛智、善無畏、一行、恵果の肖像にまつわる文献史料も確認できる。一方、濱田隆氏は不空像にならい他の四祖像が成立したと推測しており、こうした可能性にも留意すべきである（『弘法大師と密教美術』中野義照編『弘法大師研究』吉川弘文館、一九七八年、二九五頁）。

（58）密教文化研究所弘法大師著作研究会編『定本弘法大師全集』第七巻（高野山大学密教文化研究所、一九九二年）一二一頁。本状については前掲註（48）西本氏論文参照。

（59）藤井恵介「指図研究三 灌頂堂における祖師の荘厳について」（『密教建築空間論』中央公論美術出版、一九九八年。初出一九九〇年）。

（60）甲田宥吽「恵果和尚以後の密教僧たち」（『高野山大学密教文化研究所紀要』第十五号、二〇〇二年）四九～五二頁。

（61）甲田宥吽「八祖相承説成立考」（『密教文化』第一五〇号、一九八五年）四八～四九頁。

（62）前掲註（42）参照。

（63）前掲註（51）中島氏解説四四六頁。

（64）「飛錫碑文」など。併せて苫米地誠一「第一部第二章 真言密教における護国」（『平安期真言密教の研究 第一部 初期真言密教教学の形成』ノンブル、二〇〇八年）、前掲註（37）山口氏論文参照。

《付記》 本稿は密教図像学会第四一回学術大会（令和三年十一月二十七日、於早稲田大学）での口頭発表に基づき、苫米地誠一氏、朴亨國氏により賜ったご意見・ご指摘を承け、見解を改めつつ加筆した。また、東寺には不空像の写真掲載許可を賜った。記して謝意を表する。

《図版出典》

口絵1、図2 東京国立博物館ほか編『特別展 国宝 東寺』（読売新聞社ほか、二〇一九年）図版一〇 不空像

図1 河南古代建築保護研究所『宝山霊泉寺』（河南人民出版社、一九九一年）図一二一

図3 『東寺の如来・祖師像』（東寺宝物館、一九九七年。初版一九九四年）三四頁

図4 高田修編『醍醐寺五重塔の壁画』（吉川弘文館、一九五九年）挿図

東寺講堂立体曼荼羅の意義

——『金光明経』との関係を中心として——

田 中 公 明

一 はじめに

密教図像学会第三九回学術大会において、高橋早紀子氏による「東寺講堂四天王像の密教的意義」と題する発表が行われた。氏は『摩訶吠室囉末那野提婆喝囉闍陀羅尼儀軌』（大正No.一二四六）で地天女が歓喜天と同一視されることに着目し、東寺講堂多聞天像（口絵2）の両足を捧持する地天女を「善きヴィナーヤカ」と解する視点から所論を展開していた。

同経は『御請来目録』に「摩訶䤈室囉末那野提婆喝囉闍陀羅尼儀軌」として記載され、『大正大蔵経』所収テキストの底本も『三十帖冊子』収録本であるから、空海が現行テキストを請来したことに疑問の余地はない。

しかし同経は中国撰述の偽経であることが認められており、中国国内で広く流通していた形跡もない。また題名自体にも、文法上の誤りを含んでいる。同様に中国で編集された可能性が指摘される新訳『仁王経』（大正No.二四六）や『瑜伽観智儀軌』（大正No.一〇〇〇）は、何らかのサンスクリット文献を参照しつつ、それをアレンジした可能性が高いが、この儀軌は、サンスクリット仏典に一定の知識を有する人物が編集したとは思われない。中国成立の尊格はともかく、兜跋毘沙門天のように西域成立が確実な尊格の起源を、同儀軌に基づいて論じるのは危険であると考える。

上述のように、同儀軌は地天女と歓喜天を同一視しているが、これはインド以来の仏教図像の伝統からは認められない。地天女は『ラリタヴィスタラ』や『金光明経』、さらに『大日経』の「警発地神偈」に至るまで、仏教守護の善神とされている。これに対して歓喜天（ガネーシャ）は男神であり、そもそもジェンダーが一致しない。さらに聖天は、数多いヒ

写真1　ネパールのヴィグナーンタカ（軍荼利明王）

ンドゥー教から取り入れられた護法神の中でも、とりわけ危険な存在で、つねに忿怒尊（軍荼利明王）によって教勅に従わせなければならない難化の神とされていた。

そこで学会でも、高橋説には賛同できないことを伝えたが、その席上では、東寺講堂の多聞天が、どうして地天女に両足を支えられた兜跋毘沙門天型となるのかについて、明確な回答を提示することができなかった。ところがその後、東洋大学大学院において「大乗仏典・密教聖典成立史[8]」を講じることとなり、あらためて『金光明最勝王経』を通読したところ、地天女に両足を支えられた兜跋毘沙門天が、同経の「堅牢地神品」を典拠とすることを確信するに至った。

ただしこの結論は、あまりにも明々白々なものだったので、すでに先学が指摘している可能性が高いと考え、先行研究を捜索したところ、長らく本学会を主導された頼富本宏博士が、同様の事実を指摘されていたことを知った[9]。また松本榮一教授も『敦煌画の研究』「第九節　兜跋毘沙門天」において、兜跋毘沙門天が『金光明経』と鎮護国家思想に関連すること

それでは、どうして『摩訶吠室囉末那野提婆喝囉闍陀羅尼儀軌』では、地天女が歓喜天と同一視されたのだろうか？筆者は金剛界曼荼羅においてガネーシャに相当する歓喜天と、猪頭歓喜天とも呼ばれる金剛面天（ヴァラーハ）が、ともに地下に居住する神、地下天に分類されることからの類推であると考える。

ネパールにはヴィグナーンタカ（軍荼利明王）がガネーシャ神を踏みつけている図像がある。（写真1）

これは日本には伝来しなかったが、ネパールには

い。

自ら進んで毘沙門天の脚を捧持する地天女と、調伏によって軍荼利明王に踏みつけられているガネーシャでは、尊格の足下に描かれるとはいっても象徴性が異なると言わざるを得な

18

図　東寺講堂諸尊配置図

東寺講堂（現状）

東寺講堂（真寂「不灌頂等記」による）

金剛利を金剛法、金剛牙を金剛業とする異説も紹介されている。

を指摘している。⑩

本稿では東寺講堂諸尊のプロトタイプと思われる西安大安国寺址出土の白玉仏群群や、空海の「宮中真言院正月御修法奏状」、同じく兜跋毘沙門天型の多聞天を含む東大寺中門二天像などの資料・作例を援用しつつ、空海の鎮護国家思想と『金光明経』観から、『金剛頂経』系の五元論に基づく五仏・五大菩薩・五大明王を、兜跋毘沙門天型の多聞天を含む四天王が囲繞する東寺講堂諸尊（図）が誕生したことを明らかにしたい。

二　西安大安国寺址出土の白玉仏像群について

一九五九年、西安市から都合十一軀の白玉（大理石）製の仏像と断片が出土し、現在は西安の碑林博物館石刻芸術館に収蔵されている。⑪その中には、台座に馬を刻出した宝生如来像（写真2）、不動明王像（三体）、降三世明王像、馬頭観音像などの密教像が含まれている。その出土地は唐の都、長安城の長楽坊に相当し、大安国寺と呼ばれた寺院の故地であることが判明した。⑫また西安の東関景龍池から発見され、同じ碑林博物館に所蔵される開敷蓮華勢の観音

19

写真2 宝生如来像

（金剛法）菩薩像も、材質と様式が大安国寺址出土像と酷似しており、かつては大安国寺に安置されていたと推定される[13]。

大安国寺は、唐の睿宗が七一〇年、自らの邸宅跡を寺としたものである。大安国寺は、唐王朝の鎮護国家の道場であり、新訳『仁王経』と『仁王経陀羅尼念誦儀軌』の訳出に大きな役割を果たし、さらに『新訳仁王経疏』を著した良賁[14]（七一七～七七七）が止住した寺である。

その寺から十一体もの密教系の白玉仏像が出土したことは、同寺に新訳『仁王経』に基づく立体曼荼羅が安置されていた可能性を示唆している。鎮護国家と新訳『仁王経』に並々ならぬ関心を示していた空海が、この事実を知らなかったとは思われない。

これに対して従来は、空海が恵果から密教を授けられた青龍寺に、東寺講堂諸尊のプロトタイプを求める説があった。なお青龍寺からは、如来形坐像と羅漢（あるいは祖師）像が出土しているが、現在のところ密教像の存在は確認できていない。恵果が止住した東塔院に比定される遺址四殿堂[15]は、一辺二十八メートルほどの五間四方堂であり、東寺講堂諸尊のような立体曼荼羅を安置することは不可能であったと考えられる。

三　唐代の毘沙門天信仰

七五五年に勃発した安史の乱は、栄華を誇った大唐帝国を揺るがす大事件となった。さらに翌七五六年には帝都の長安が陥落し、玄宗は成都に蒙塵を余儀なくされた。長安は翌七五七年には奪回されるが、七六三年には、唐の混乱に乗じた吐蕃のティソンデツェン王が兵を進め、長安を一時的に占領するという事件が起きた。不空・良賁らによって『仁王経』が新訳され、良賁が『仁王経疏』を著したのはまさにこの事件の直後であった。さらに七八三年にも、朱泚の乱で長安が占領されている。

このような状況の中、安西城霊験譚によって都城守護の効

験が喧伝されていた兜跋毘沙門天が、王城鎮護の守護神とし
て唐帝室の信仰を集めたことは想像に難くない。平安京の羅
城門楼上に安置されていた東寺宝物館兜跋毘沙門天像の伝来
については、最澄請来・空海請来・宗叡請来・遣唐使船舶載
などの諸説があり、いまだ決着がついていない。また前述の
大安国寺址出土の白玉仏像群には神将形像が含まれないが、
空海の録外請来とされる「四種護摩本尊幷眷属図像」に見ら
れる兜跋毘沙門天像[16]の存在から、八〇四年に入唐した空海が、
長安で兜跋毘沙門天像を目撃していた可能性は高い。しかし、
地天に両足を捧持される毘沙門天を説く漢訳の経軌は少ない。
それが、空海による『摩訶吠室囉末那野提婆喝囉闍陀羅尼儀
軌』請来の契機となったと推定される。

四　新訳『仁王経』と東寺講堂諸尊

鎮護国家の経典として重視された『仁王経』には、鳩摩羅
什に帰せられる旧訳と不空による新訳があるが、両者の大き
な相違点は、旧訳で国家を守護するとされた五尊の忿怒形の
菩薩、五大力菩薩が、新訳では『金剛頂経』系の五大菩薩と[17]
なり、『仁王経陀羅尼念誦儀軌』では五大菩薩が五大明王と
関連づけられる点である。

さらにそれらの関係を図像化したものとして、「仁王経五

方諸尊図」がある。これは空海の録外請来とされ、近年はそ
れを疑う研究者もいたが、二〇一一年に東博で降三世明王像
が展示された時、丸山士郎氏が儀軌には説かれない烏摩后の
左手の手勢が「仁王経五方諸尊図」に酷似することに気づき、
空海が東寺講堂諸尊の造立に当たって、「仁王経五方諸尊図」
を参照したことは動かしがたくなった。[18]

なお空海は鎮護国家の経典として、新訳『仁王経』ととも
に『守護国界主陀羅尼経』（大正九九七）を重視しているが、
同経もまた金剛界曼荼羅と同じ三十七尊からなる金剛城大曼
荼羅を説くことが注目される。[19]つまり空海は、奈良時代を通
じて雑密（初期密教）が担っていた鎮護国家の修法を、より
整備された『金剛頂経』系の中期密教に改めることを目指し
たのであり、新訳『仁王経』に基づく東寺講堂諸尊は、その
具体例と見ることができる。

五　空海の鎮護国家思想と『金光明経』

東寺は西寺とともに、桓武天皇が平安京を造営するにあた
り官寺として計画された寺院である。桓武天皇の意図が鎮護
国家にあったことは、弘仁十四年十二月二日付官符に明記さ
れている。[20]そして空海は、東寺を賜ると、これを金光明四天
王教王護国寺と改称した。これは『金光明経』、とくにその

21

「四天王品」(21)に説かれた鎮護国家の理念を、「教王」つまり空海自身が請来した『金剛頂経』系の中期密教によって実現するという意味である。

それでは空海自身は、『金光明経』の鎮護国家思想を、どのように評価していたのだろうか？　筆者は、空海最晩年の作で、東寺講堂諸尊の造立と年代的にも重なる「宮中真言院正月御修法奏状」に、それが明確に表明されていると考える。

空海は、「浅略趣とは、大素、本草等の経に病源を論説し、薬性を分別するが如し。陀羅尼の秘法というは方に依って薬を合せ、服食して病を除くが如し。若し病人に対して方経を抜き談ずとも病を療するに由なし。必ず須らく病に当てて薬を合せ、方に依って服食すれば乃ち疾患を消除し、性命を保持することを得。然るを今、講じ奉る所の最勝王経、但其の文を読み空しく其の義を談ずれども、曽て法に依って像を画き壇を結びて修行せず。甘露の義を演説することを聞くと雖も、恐らくは醍醐の味を嘗むることを闕かむことを」(22)と述べ、『金光明経』の鎮護国家思想は素晴らしいものだが、単に経典を読誦し、その意味を講説するだけで、実践が伴わなくては、病人に対して病理や薬の説明をしても、薬を処方しなければ病気を治療することができないのと同じだと述べている。

聖武天皇が全国に国分寺、つまり金光明四天王護国之寺を建立し、さらに総国分寺として東大寺を建立してから九十年余りが経過したが、朝廷では血なまぐさい内紛が絶えず、桓武天皇に至っては、政治的に失脚し、恨みを呑んで死んでいった人々の怨霊に怯える日々を送っていたといわれる。『金光明経』を指導理念とする国家が、どうして度重なる内乱・災厄に見舞われなくてはならないのか？　この問題に対する空海なりの結論が、「宮中真言院正月御修法奏状」であったと考えられる。

そこで従来行われていた大極殿における『金光明経』の講説、つまり御斎会に加えて、宮中真言院における後七日の御修法を恒例として行うことになった。そしてこれが、空海が平安京で行った最後の大仕事となったのである。

六　兜跋毘沙門天の　『金光明経』起源説は　　どうして普及しなかったのか？

兜跋毘沙門天の起源を『金光明経』に求める松本榮一、頼富本宏ら先学の説が学界に普及しなかった理由は、それが独立した論文として表明されなかったことによると思われる。頼富教授の中国密教理解に関して多くの研究者が参照していたのは、頼富（一九七九）であった。同書の第二篇第四章では、唐代の毘沙門天信仰に関して、かなり掘り下げた考察が

近年、毘沙門天に関する研究を多数発表している石井正稔
氏は、『金光明経』の先行する二訳にはなく、義浄訳『金光
明最勝王経』で「四天王護国品」の末尾に付加された多聞天
の如意宝珠陀羅尼を説く部分が、不空訳『毘沙門天王経』に
ほぼ対応することを明らかにした。[24]石井氏は、この部分は財
福や延命長寿などの現世利益を中心とするにも関わらず、
『毘沙門天王経』の冒頭に「護持国界」の語が現れることに
注目し、安史の乱以後の唐の政治情勢を反映するものと考え
た。[25]

筆者が専攻するインド・チベット仏教でも、毘沙門天は主
として財宝神・福神として信仰されている。『毘沙門天王経』
は兜跋毘沙門天に特化した経典ではないが、毘沙門天に護持
国界や王城鎮護という属性を与えるためには、鎮護国家の経
典とされる『金光明経』と結びつけた図像が必要とされたと
思われる。

七　東大寺中門の多聞天は、どうして　　兜跋毘沙門天型なのか？

東大寺中門（かつての南中門）には、多聞・持国の二天が
安置されているが、そのうちの多聞天は両足を地天女が捧持
するだけでなく、宝冠に鳳凰を彫出するなど、兜跋毘沙門天

なされているが、『金光明経』との関係については触れられ
ていない。同書は、頼富教授の研究歴の上では、初期の作品
に属するためと思われる。

いっぽう高橋氏は、彌永（二〇〇二）を参照する形で『金
光明経』と地天女について言及しているが、『金光明経』を、
東寺講堂の多聞天の直接的な典拠とは見ていない。『金光明
経』では、堅牢地神が足を頂戴するのは『金光明経』の説者
とされるため、それが直ちに毘沙門天に結びつかないと考え
られたからと思われる。

しかし鎮護国家の思想を表明した『金光明経』「四天王品」
では、四天王は単なる護法神ではなく、ブッダに代わって教
説を説く役割を果たしている。ブッダは四天王の説示が終わ
る度に四天王を称讃し、彼らが説いた教説つまり鎮護国家思
想を承認するという構成になっている。[23]

そして『金光明経』においては、梵本・チベット訳・漢訳
三本を通じて、四天王は多聞・持国・増長・広目の順に言及
されている。これは『金光明経』では成立当初から、多聞天
つまり毘沙門天を四天王の頭目と見なしていたことを意味す
る。つまり地天女に足を捧持される毘沙門天は、まさに鎮護
国家思想を表明した四天王の頭目であることを示す図像とい
えるのである。

23

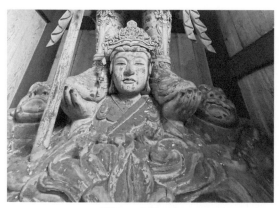
写真4　同地天女

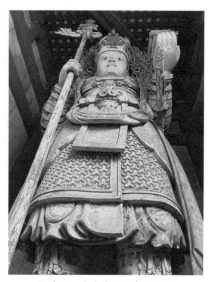
写真3　東大寺中門多聞天像

のスタイルで造像されている。（写真3・4）なお現存の二天像は、龍松院公慶（一六四八～一七〇五）による大仏殿再建の一環として、京仏師の山本順慶が一七一九（享保四）年に再興したものである。

猪川和子氏は、『南都七大寺巡礼記』（菅家本諸寺縁起集）記載の東大寺中門堂後戸の多聞天が「鞍馬寺毘沙門影向之所也」[26]とあり、中門の項にも「此内東方毘沙門。不可思議也」[27]とあることから、中門には古来から兜跋毘沙門天型の多聞天が安置されていたと推定した。

治承の兵火で焼失するまで中門に安置されていたのは、理源大師聖宝（八三二～九〇九）[28]あるいは弟子の会理が延喜年間に造立した二天像であった。聖宝は空海の俗弟である真雅の弟子であり、東寺講堂の多聞天像についても知るところがあった。さらに東大寺修学中に三論を学んだ師匠、元興寺の願暁は『金光明最勝王経玄枢』の編者であり、『金光明経』にも通暁していた。聖宝が真言系、南都の学系の何れから、『金光明経』と兜跋毘沙門天の関係を知ったのかは定かでないが、南都の学僧にとって、最勝会や御斎会の講師を務めることは僧綱に列するための必須条件であり、『金光明経』についての知識は、今日よりもはるかに普及していた。

いっぽう『南都七大寺巡礼記』には、上記の中門二天の記

24

述に引き続いて「同両大寺中門像也」とあり、西大寺の中門についても「在四王堂前安二天像。同東大寺也」とある。したがって『南都七大寺巡礼記』のいう西大寺中門とは、創建時に薬師金堂の前に建てられた中門ではなく、叡尊による再興伽藍の四王堂の前に建てられた四王中門（写真5）であり、そこにも同様の多聞・持国の二天が安置されていたことが分かる。

西大寺の四天王は、孝謙上皇が恵美押勝の乱の鎮圧を

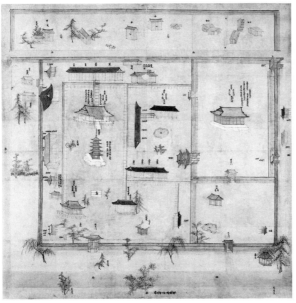

写真5　四王中門を描いた西大寺寺中曼荼羅（西大寺蔵）

祈って発願したものであり、これも『金光明経』の鎮護国家思想に基づく造像である。四天王は邪鬼のみ当初部分が残存しているが、多聞天は兜跋毘沙門天型となっていない。

それはちょうど東大寺大仏殿四天王の多聞天は兜跋毘沙門天型ではないのに、中門の多聞天は兜跋毘沙門天型であるのと同じである。つまり両大寺建立の時点では、まだ兜跋毘沙門天は知られていなかったが、平安初頭に『金光明経』に基づく両足を地天女に捧持される毘沙門天が伝来すると、鎮護国家の四天王としての機能を強化するため、中門に兜跋毘沙門天型の多聞天を安置したと思われる。

そして西大寺の四王中門に兜跋毘沙門天型の四天王を安置した人物は、衰退していた西大寺を中興した叡尊あるいはその法系に属する者と思われる。

八　東寺講堂持国天像について

最後に本稿の主題から外れることになるが、学術大会での発表後、高橋氏との質疑応答で問題になった持国天の図像について、簡単に述べておきたい。高橋（二〇二〇）は、東寺講堂四天王像が『陀羅尼集経』所説の図像を基本としながら、持国天の右手の持物が宝珠から三叉戟（現状）に変更された問題を取り上げている。高橋氏は、奥健夫氏が奈良国立博物

25

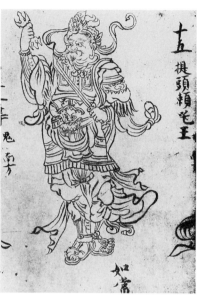

写真6 提頭頼吒王（「二十八部衆幷十二神将図」より）

館所蔵『類秘抄』所載の東寺講堂四天王像の白描図像を参照して、右手剣、左手三鈷杵（図像作成時点で亡失）と推定した復元案を否定し、当初の右手の持物は金剛杵であり、これを東寺講堂で同じ東方に配される金剛薩埵の持物である金剛杵と一致させたためと考えた。(33)

高橋説のような持国天は、「二十八部衆幷十二神将図」の提頭頼吒王（写真6）(34)に見られるので、あながち無理な復元とはいえない。しかし四天王の図像を『金剛頂経』系の五部の体系に一致させるのなら、むしろ『陀羅尼集経』所説の宝珠を持つ持国天を南に移動させ、成立年代が近接する唐招提寺金堂や西大寺四王堂（現存像は後補）などに見られる右手

で金剛杵を振り上げる増長天と入れ替える方が分かりやすい。

近年注目されている東大寺大仏殿鎌倉復興の四天王を模した「大仏殿様」(35)でも、持国天の右手の持物が剣か金剛杵かについて議論があるが、東寺講堂でも持国天の右手持物を剣とする奥説と、金剛杵とする高橋説には一長一短があり、にわかにどちらが正しいとは断定できない。ただし仮に、東寺講堂持国天の当初持物が金剛杵であったとしても、それは、同じ鎮護国家の役割を担っていた東大寺大仏殿像にならった可能性も考えられる。(36)現時点では高橋説を完全に否定することはできないが、積極的に支持するには、クリヤーしなければならないハードルがまだあるように思われる。

したがって空海は、東寺講堂の四天王を、『金剛頂経』系の五仏・五大菩薩・五大明王とは別の構成原理によって配置した可能性が高い。筆者は、それが『金光明経』に基づく鎮護国家思想であったと考えている。

九　まとめ

以上の考察から、地天女に両足を捧持される毘沙門天の図像は、『金光明経』「四天王品」の説法者、つまり鎮護国家思想の体現者として成立したことが理解できる。

そして東寺講堂において、『金剛頂経』系の五元論に基づ

26

く五仏・五大菩薩・五大明王を、地天天女に両足を捧持される多聞天を含む四天王が囲繞する東寺講堂諸尊の組み合わせは、『金剛頂経』に基づく密教的な実践によって、はじめて実現されるという、空海の思想を具現化したものと結論づけられる。

地天に両足を捧持される毘沙門天の図像が『金光明経』に由来することは、おそらく敦煌では知られていたと思われる。敦煌一五四窟南壁では、金光明経変相図の横の壁面に、地天に両足を支えられる毘沙門天が描かれているからである。(37) ところが漢訳の儀軌で、『金光明経』と兜跋毘沙門天の関係を明確に説くものは見当たらない。

しかし空海と聖宝の例でも明らかなように、『金光明経』と兜跋毘沙門天の関係は、一部の真言僧の間で、秘事口伝として伝えられていたと思われる。ところが西大寺の伽藍を復興した叡尊以後、この伝承は失われてしまい、松本、頼富両教授が再発見するまで知られることがなかった。当初は兜跋毘沙門天を祀っていた鞍馬寺が、左手を額に当て、はるか王城の方を眺める「鞍馬様」の毘沙門天を本尊とするようになった(38)のは示唆的である。

つまり『金光明経』を熟読しなければ、その象徴性が理解できない兜跋毘沙門天に代わって、誰の目にも王城鎮護の守護神であることが分かる「鞍馬様」への移行は、仏教図像の象徴性を考える上でも興味深い事例といえるであろう。

〈註〉
(1) 論文は『仏教芸術』第五号に掲載された。(高橋二〇一〇)
(2) 大正No.二二六一、五五巻、1063a。
(3) 漢訳の「摩訶吠室囉末那野提婆喝囉闍陀羅尼」から予想される原語は、Mahāvaiśravaṇāya-devakarājadhāraṇī であるが、Mahāvaiśra-vaṇāya は、Mahāvaiśravaṇa（大毘沙門天）の主格ではなく与格(dat.)形である。真言・陀羅尼においては、南無毘沙門天 Namo Vaiśravaṇāya のように与格形がしばしば現れるので、本儀軌の編者は与格を主格と誤ったのである。また devakarāja（天王）は、単に devarāja（天王）とすべきであり、間に挿入されている接尾辞の ka は、合成語の前分と後分の間では使用しない。

(4) 兜跋毘沙門天については、西域風の外套をまとい、鳥の文様のついた冠をかぶる図像のみを兜跋毘沙門天と呼ぶ研究者もいるが、本稿では、東寺講堂像のように通常の神将形であっても、地天に両足を捧持される毘沙門天を広く「兜跋毘沙門天型」と呼んでいる。

(5) 『ラリタヴィスタラ』の地天女はスターヴァラー Sthāvarā、『金光明経』の地天女はドゥリダー Dṛḍhā（堅牢地神）と呼ばれ、何れも大地の特性である「揺るぎない」「堅固」を表す形容詞を女性名詞化した尊名をもっている。また『大日経』の「警発地神偈」は、地天女がブッダの降魔成道の証人となったことを説くから、明らかに『ラリタヴィスタラ』を参照している。

(6) 本稿では、ネパールの白描図像集 Bauddhadevatācitrasangraha

（NGMPP. E1866/2, frame No. 56）の写真を紹介したが、これは日本でも、聖天（歓喜天）を祀る寺院では、必ず軍荼利明王を安置しなければならないというのと軌を一にしている。

（7）詳しくは堀内（一九八三）、§§ 744-759 を参照。同経では、歓喜天が pṛthivīcūlika（地主）と呼ばれており、そこから地天と歓喜天を同一視する見解が発生した可能性があるが、この部分は唐代には漢訳されていなかった。また pṛthivīcūlika は男性名詞であり、女尊ではない。

（8）この講義の内容をまとめた教科書が、田中（二〇二二）である。

（9）頼富本宏「四天王 Q and A」（猪川 一九八六所収）の一〇一頁に「地天女が足下を支えるのは、『金光明経』の「堅牢地神品」の「その身を法座下に隠蔽し、その足を頂戴す」という表現に基づいたもの」と明確に示されている。

（10）松本（一九三七）、四二六頁も同様の箇所を指摘し、「即ち毘沙門天を以て『金光明経』の擁護者となし、堅牢地神がその誓願に従ひて天王の足を頂戴する意を示すものである。（以下略）」とある。

（11）二〇一一年の東京国立博物館「空海と密教美術」展で東寺講堂諸尊が展示された時、NHKが制作した「空海 至宝と人生」に学術協力を委嘱された筆者は、レポーターが西安を訪ねて大安国寺址出土の白玉仏像群を見学するという企画を提案した。そのロケーション・ハンティングのため、二〇一〇年四月に西安碑林博物館を訪ねた筆者は、特別な許可を得て、まだ改築中であった石刻芸術館で調査と写真撮影を行った。その経緯については、番組でレポーターを務めた夢枕（二〇一一）の巻末に、筆者と夢枕氏の対談が載っている。

（12）この事実を最初に紹介したのは、金申（二〇〇三）である。その後、米国在住の常青氏による常青二〇一九など、複数の研究者が大安国寺像について論じている。

（13）この他、海外のコレクションにも、様式的に似た白玉製仏像が数点同定されている。

（14）良賁の伝については、主として山口二〇〇四を参照した。

（15）現在は、礎石の配置から復元された遺址四殿堂が、恵果空海記念堂として再建されている。

（16）『大正大蔵経 図像部』一巻、八三三頁。

（17）五大菩薩は新訳『仁王経』によれば、①金剛手（金剛薩埵）、②金剛宝、③金剛利、④金剛薬叉（金剛牙）、⑤金剛波羅蜜、東寺講堂では①金剛薩埵、②金剛法、③金剛宝、④金剛業、⑤金剛波羅蜜となり、③と④が相違するが、この問題については、高田（一九六八）以来、多くの先学が論じているので、ここでは詳説しない。

（18）この問題に関しては取り上げた論文はなく、以下の東博の1089ブログを参照。https://www.tnm.jp/modules/rblog/index.php/1/2019/04/18/%E6%9D%B1%E5%AF%AF%E5%B0%8F%E7%99%99%BA%E5%A6%8B/

（19）大正No.九九七、一九巻、566b-567b。

（20）高田（一九六八）、三三頁。

（21）義浄訳『金光明最勝王経』では、曇無讖訳や『合部金光明経』の「四天王品」が増広され、「四天王観察人天品」と「四天王護国品」に分割されているが、意味的に連続しているので、本稿では、義浄訳にしかない部分を除いては、三訳ともに「四天王品」として言及することにする。

（22）『続遍照発揮性霊集補闕鈔』巻第九。なお読み下しについては、石田（二〇〇四）を参照した。

（23）大正 No.六六五、一六巻、426c-430c.

（24）石井（二〇一七）、二〇一九a

（25）石井（二〇一六）、八七頁。

（26）『大日本仏教全書』一二〇巻、三頁。

（27）右掲書、五頁。

（28）『東大寺要録』に「南中門 延喜二年壬戌。聖宝僧正造中門供養奏聞公家。召請僧千二百余人」延喜七年八月二十三日の項に、「遣伝燈大法師位会理於東大寺。令検毘沙門天。提頭頼吒天。天王像修理。九月於大蔵省。兼草二枚。両天王像修理料」とある。佐伯一九九一、一九一頁は、墨四十五廷。宛東大寺毘沙門天。提頭頼吒天。聖宝が延喜二年に東大寺中門に二丈余りの二天王を造立したとするが、延喜七年の項を参照すると、東寺食堂像と同じく、聖宝の意を受けて、門下で彫刻を得意とした会理が制作したと見るのが妥当であろう。

（29）『大日本仏教全書』一二〇巻、一二頁。

（30）西大寺の伽藍については、藤井（二〇〇五）を参照したが、四王中門の創建年代は明らかになっていない。ただし『西大寺資財流記帳』の四王院の項には、門についての記述はなく、室町時代に成立した「西大寺中曼荼羅図」には四王堂の前に四王中門が描かれているので、叡尊による伽藍復興期に建てられたものと推定される。

（31）『西大寺資財流記帳』によれば、四王堂には将（正）了知大将、菩提樹神善女天、堅牢地神善女天、吉祥天女、大辨（辯）才天女など、『金光明経』由来の護法神の塑像が多数安置されていた。藤井（二〇〇五）によれば、叡尊は暦仁元年に西大寺に戻った直後、『西大寺資財流記帳』から、西大寺（四王堂）が最勝王経の道場であることを知ったからである。

という。

（32）叡尊は醍醐寺の叡賢に師事しており、法系の上では聖宝の流れをくむ小野流に属している。

（33）高橋（二〇二〇）、五〇～五四頁。

（34）『大正大蔵経 図像部』七巻、四九五頁。

（35）吉田（二〇一〇）、五四～五六頁。

（36）その場合、高橋五部説は成り立たなくなる。東大寺創建時点では、『金剛頂経』の五部立ては知られていなかったからである。

（37）段文傑ほか（一九九四）、一四頁、図一参照。

（38）鞍馬寺像の左手は、本来は仏塔を捧持していた手を、額に当てるように改造したものといわれるが、この改造自体が、王城鎮護という鞍馬寺毘沙門天の機能を、より明確に示すためのものであったと思われる。

《参考文献》

猪川和子「地天に支えられた毘沙門天彫像」「神将形二天彫像について」「邪鬼と地天女」『日本古彫刻史論』（講談社、一九七五年）

猪川和子『四天王像』日本の美術二四〇（至文堂、一九八六年）

石井正稔「不空訳『毘沙門天王経』について」『仏教文化学会紀要』二五号（二〇一六年）

石井正稔「毘沙門天王経」並びに『金光明最勝王経』の構造と内容について（一）『豊山教学大会紀要』第四五号（二〇一七年）

石井正稔「毘沙門天王経」並びに『金光明最勝王経』の構造と内容について（二）『仏教文化学会紀要』第二八号（二〇一九年a）

石井正稔「不空訳『毘沙門儀軌』について」『印仏研』六八―一（二〇

一九年b)

石田尚豊『空海の帰結—現象学的史学—』（中央公論美術出版、二〇〇四年）

彌永信美「『鼠毛色』の袋の謎」『兜跋毘沙門の神話と図像』「クベーラの変貌」『大黒天変相』（法藏館、二〇〇二年）

奥健夫「六波羅蜜寺四天王像について」『MUSEUM』五五九（一九九九年）

鍵和田聖子「東寺講堂立体曼荼羅の思想的背景」『龍谷大学大学院文学研究科紀要 第二八集』（二〇〇六年）

神田雅章「城門楼上の毘沙門天について—東寺兜跋毘沙門天立像の羅城門安置をめぐって—」東北大学『美術史学』第一六号（一九九四年）

金申「西安安国寺遺址的密教石像考」『敦煌研究』八〇（二〇〇三年）

近藤謙「石山寺兜跋毘沙門天像に関する一試論」『佛教大学大学院紀要』三三二号（二〇〇四年）

佐伯有清『聖宝』（吉川弘文館、一九九一年）

佐藤有希子「京都・清凉寺毘沙門天立像の位置—その造形と制作背景について」『美術史』一六六（二〇〇九年）

常青「唐長安城大安国寺遺址出土密教造像再研究」『故宮博物院刊』二一〇（二〇一九年）

尋尊?『南都七大寺巡礼記』《大日本仏教全書》一二〇巻）

高橋早紀子「新図様の毘沙門天の受容と展開」『鹿島美術研究年報』三三（二〇一六年）

高橋早紀子「東寺講堂四天王像の像容と機能」『仏教芸術』五（二〇二〇年）

高橋早紀子「地天の変容—毘沙門天の脚下で—」『神仏融合の東アジア史』（名古屋大学出版会、二〇二一年）

高田修「東寺講堂の諸尊とその密教的意義」『美術研究』二五三号（一九六八年）

田中公明・夢枕獏「怒りの仏像のルーツを探る」夢枕獏『沙門空海唐の国にて鬼と宴す 巻ノ一』（角川文庫、二〇一一年）

田中公明「仏菩薩の名前からわかる大乗仏典の成立」（春秋社、二〇一二年）

段文傑ほか『敦煌石窟藝術・莫高窟第一五四窟附第二三二窟』（江蘇美術出版社、一九九四年）

苫米地誠一「真言密教における護国」『現代密教』二三（二〇〇〇年）

西木政統「立体曼荼羅の造立と空海の意図」「失われた五仏の姿」特別展『国宝 東寺』（東京国立博物館、二〇一九年）

原浩史「東寺講堂諸尊の機能と『金剛頂経』」『美術史』一六六（二〇〇九年）

藤井恵介「中世西大寺の建築と伽藍」佐藤信編『西大寺古絵図の世界』（東京大学出版会、二〇〇五年）

藤田經世「校刊美術資料『七大寺日記』『七大寺巡禮私記』」（中央公論美術出版、二〇〇八年）

堀内寛仁『梵蔵漢対照 初会金剛頂経の研究』梵本校訂篇（上）（密教文化研究所、一九八三年）

松本榮一『敦煌画の研究』図像篇「第九節 兜跋毘沙門天」（東方文化学院、一九三七年）

丸山士郎「空海の生涯と東寺講堂の立体曼荼羅」『空海と密教美術展』

山口史恭「良賁の生涯及び不空三蔵との関係について」『智豊合同教学

大会紀要、頼瑜僧正七〇〇年御遠忌記念号』（二〇〇四年）

吉田文「鎌倉再興期における東大寺大仏殿四天王像—天平期当初像との関係性を中心に—」『博物館学年報』四一（二〇一〇年）

頼富本宏『中国密教の研究—般若と賛寧の密教理解を中心として—』（大東出版社、一九七九年）

〈図版出典〉

口絵2　東寺文化財保存会編（一九六五年）『大師のみてら　東寺』

写真1　Bauddhadevatācitrasaṅgraha(NGMPP. E1866/2, frame No. 56)

写真2　筆者撮影

写真3、4　東大寺寺務所提供

写真5　佐藤信編（二〇〇五）『西大寺古絵図の世界』東京大学出版会

写真6　『大正大蔵経　図像部』七巻、四九五頁

31

展観記録

（令和三年一〇月から令和四年九月まで）

令和三年一〇月〜令和四年九月に開催された、仏教美術に関する展覧会のうち主要なものについて会期順に列記する。なお密教美術・仏教美術研究上重要と思われるものを中心に、一部に内容要約を付記した。

令和三年

東大寺ミュージアム
特別公開「華厳五十五所絵巻」
一〇月一日〜一一月一六日

山梨県立博物館
企画展「日蓮聖人と法華文化」
一〇月二日〜一一月二三日

長野市立博物館
特別展「信州ゆかりの作仏聖─弾誓派から円空・木喰へ─」
一〇月二日〜一一月二八日

高野山霊宝館
「開館一〇〇周年記念大宝蔵展　高野山の名宝
四期」

岡崎市美術博物館
「至宝─燦めく岡崎の文化財─第Ⅰ部」

岐阜市歴史博物館
特別展「波濤を越えて─鑑真和上と美濃の僧・栄叡─」
一〇月八日〜一一月二三日

越前市武生公会堂記念館
特別展「観音の霊地　帆山寺の至宝」
一〇月八日〜一一月二八日

大覚寺霊宝館
「中世の英主・後宇多法皇と大覚寺」
一〇月八日〜一二月六日

一〇月五日〜一一月二八日
開館百周年記念展の最終回。応徳三年銘を有する仏涅槃図、普門院勤操僧正像のほか、諸尊仏龕、釈迦如来及諸尊像（枕本尊）、浮彫九尊像の唐代檀像や、竜光院厨子入倶利伽羅竜剣、運慶作八大童子など重要資料多数展観。

一〇月九日〜一一月七日
上越市立歴史博物館
特別展「上越のみほとけ─『越後の都』の祈り─」

一〇月九日〜一一月二一日
上越市市政五〇周年を記念し上越地方に伝わる仏像を一堂に展観。飛鳥時代の医王寺如来坐像、普泉寺大日如来坐像、飯町内会千手観音坐像、五十君神社虚空蔵菩薩懸仏、円蔵寺木喰作不動明王像など。

大津市歴史博物館
企画展「西教寺─大津の天台真盛宗の至宝─」
一〇月九日〜一一月二三日

九州国立博物館
特別展「海幸山幸─祈りと恵みの風景─」
一〇月九日〜一二月五日

九州歴史資料館
特別展「九州山岳霊場遺宝─海を望む北西部の

32

遊行寺宝物館
企画展「阿弥陀のもとへ」
一〇月九日～一二月五日

上原美術館
特別展「静岡の仏像＋伊豆の仏像―薬師如来と薬師堂のみほとけ―」
一〇月九日～一二月一九日
一〇月九日～一月一〇日
静岡市と伊豆地方の仏像を薬師如来像を軸にして集約し展観。南禅寺薬師如来坐像、坂上薬師堂仏像群、青龍寺薬師如来坐像など。

常陸太田市郷土資料館
特別展示「木造如来形坐像―来迎院の文化財とともに―」
一〇月一二日～一〇月三一日

東京国立博物館
特別展「最澄と天台宗のすべて」
一〇月一二日～一一月二一日
観音寺伝教大師坐像、園城寺智証大師坐像（御骨大師）、深大寺慈恵大師坐像、伊崎寺不動明王坐像、願興寺薬師如来坐像など、全国天台宗寺院の名宝を展観。

高月観音の里歴史民俗資料館
特別陳列「磯野・金蔵寺の仏教美術」

一〇月二三日～一二月六日
和歌山県立博物館
創立五〇周年記念特別展「きのくにの名宝―和歌山県の国宝・重要文化財―」
一〇月一六日～一一月二三日
和歌山県内の宗教美術の優品を集約して展観。林ヶ峯観音寺菩薩形坐像、康平五年銘を有する大日如来坐像、那智山青岸渡寺の那智経塚出土大日如来坐像、金剛峯寺弘法大師・丹生高野両明神像、太政官符案・遺告諸弟子等など多数展観。

神奈川県立歴史博物館
特別展「開基五〇〇年記念　早雲寺―戦国大名北条氏の遺産と系譜―」
一〇月一六日～一二月五日

和泉市いずみの国歴史館
「希うーいのりのかたち―」
一〇月一六日～一二月一二日

太田市立新田荘歴史資料館
「長楽寺展―三十三観音の世界　その2―」
一〇月一六日～一二月一二日

八代市立博物館未来の森ミュージアム
特別展覧会「妙見信仰と八代」
一〇月二三日～一一月二八日

元興寺法輪館
特別展「ならまちの地蔵霊場　十輪院の歴史と

甘木歴史資料館
企画展「朝倉三奈木・品照寺―三奈木の歴史と文化財―」
一〇月二三日～一一月一四日

石川県輪島漆芸美術館
「大本山總持寺開創七〇〇年記念　總持寺祖院伝来の名宝展Ⅱ　地域とともに歩む」
一〇月三〇日～一月二八日

佛教大学宗教文化ミュージアム
特別展「ほとけのヘアスタイル―それは単なるオシャレではない―」
一〇月三〇日～一二月四日

タルイピアセンター歴史民俗資料館
企画展「垂井と祈りの力」
一〇月三〇日～一二月一二日

いすみ市郷土資料館
企画展「法興寺の仏像」
一〇月三〇日～一二月一九日

城陽市歴史民俗資料館
「神のすがた・仏のかたち―城陽・井手を中心に―」
一〇月三〇日～一二月一九日

帝塚山大学附属博物館と同館による寺社文化財

【令和四年】

遊行寺宝物館
「遊行寺の名宝」
一月一日～二月十四日

鎌倉国宝館
特別展「北条氏展 Vol.1 ― 大仏師運慶」
一月四日～二月十三日

龍谷ミュージアム
特別展「仏像ひな型の世界Ⅲ」
一月九日～三月二十一日

東京長浜観音堂
特集展示「千手千足観音立像（長浜市高月町西野 正妙寺蔵）」
一月一二日～二月二七日

和歌山県立博物館
企画展「仏像は地域とともに―みんなで守る文化財―」
一月二九日～三月六日
地域の歴史を物語る仏像を軸に多数の仏像を展観。盗難被害に遭って取り戻された西山観音堂十一面観音立像、千光寺千手観音立像のほか、浄妙寺五智如来坐像、高野山麓北又西光寺の阿弥陀如来及び不動明王・毘沙門天立像など。

東大寺ミュージアム
特集展示「二月堂修二会」

世界―赤沢七仏薬師―
一一月二〇日～二月一三日

神奈川県立金沢文庫
特別展「密教相承―称名寺長老の法脈―」
一二月三日～一月二三日
国宝称名寺聖教中の密教資料を活用して、真言僧の法脈伝授の種々相を具体的に史料を通じて紹介。西院流、勧修寺流、三宝院流の伝法灌頂図や、三宝院流の伝法灌頂に関する灌頂受者日記、益性起請文など。

高野山霊宝館
「密教の美術」
一二月四日～四月一〇日
同館収蔵品から高野山の信仰の諸相を紹介。修理完成した十巻抄（重文）、国宝金銀字一切経（中尊寺経）から観仏三昧経、地蔵院高野大師行状図画など。

花巻市博物館
企画展「多田等観―運命のチベット、そして花巻―」
一二月四日～一月二三日

富山県［立山博物館］
「岩峅寺中道坊の立山曼荼羅」
一二月一四日～二月二七日

調査の成果を紹介。平川廃寺・神雄寺跡出土の塑像断片や久世廃寺出土誕生釈迦仏、旦椋神社大将軍神像、西福寺聖観音立像、不動明王坐像など。

新城市長篠城址史跡保存館
企画展「長篠城主奥平信昌の牛頭天王信仰と富永神社」
一月三日～一月二九日

愛媛県美術館
「平等院鳳凰堂と浄土院 その美と信仰」
一月三日～一月九日

石山寺
本堂内陣特別拝観「神と仏の姿―御正体―」
一一月一二日～一一月二八日

サントリー美術館
千四百年御聖忌記念特別展「聖徳太子―日出づる処の天子―」
一一月一七日～一月一〇日

東京長浜観音堂
一一月一七日～一月一〇日

岡崎市美術博物館
「聖観音立像（長浜市余呉町川並地蔵堂蔵）」
一一月一七日～一月一〇日

「至宝―燦めく岡崎の文化財―第Ⅱ部」
一一月二〇日～一二月一九日

岩手県立平泉世界遺産ガイダンスセンター
開館記念企画展「奥州藤原氏が観た東方浄瑠璃

静岡市美術館
「平等院鳳凰堂と浄土院　その美と信仰」
二月四日〜三月二二日

奈良国立博物館
特別展「国宝　聖林寺十一面観音―三輪山信仰のみほとけ―」
二月五日〜三月二七日
国宝十一面観音立像と、旧大御輪寺安置の法隆寺地蔵菩薩立像、正暦寺日光菩薩・月光菩薩立像を集めて一堂に展観。ほか大神神社大国主大神立像など。

奈良国立博物館
特別陳列「お水取り」
二月五日〜三月二七日

滋賀県立安土城考古博物館
企画展「伝教大師最澄と天台宗のあゆみ」
二月五日〜四月三日

九州国立博物館
特別展「最澄と天台宗のすべて」
二月八日〜三月二一日

遊行寺宝物館
企画展「菩薩と羅漢」
二月一九日〜五月九日

綾部市資料館
企画展「君尾山光明寺の至宝―京都府立大学と探る綾部上林の歴史」
二月二三日〜三月一五日

東京国立博物館
特別展「空也上人と六波羅蜜寺」
三月一日〜五月八日
空也上人没後一〇五〇年を記念し、六波羅蜜寺の仏像を紹介。空也上人立像、四天王立像、伝定朝作地蔵菩薩立像、運慶様式の地蔵菩薩坐像、運慶坐像、陸信忠筆十王図など。

四天王寺宝物館
聖徳太子千四百年御聖忌記念特別公開「聖徳太子と四天王寺―太子と歩んだ一四〇〇年―」
三月一二日〜五月八日

東寺宝物館
「東寺と後七日の御修法―江戸時代の再興と二間観音」
三月二〇日〜五月二五日
江戸時代の後七日御修法再興に関わる資料を一同に紹介。観音菩薩と梵天・帝釈天からなる華麗な二間観音像など。

なら歴史芸術文化村
開村記念特別展「やまのべの文化財―未来に伝える、わたしたちの至宝―」
三月二一日〜四月一七日
奈良県の文化財を紹介する新施設のオープニング展示。長岳寺六道絵、天理市合場町の如来坐像、天理市柚之内町の地蔵菩薩立像など。

神奈川県立金沢文庫
特別展「名品撰品―称名寺・金沢文庫の名宝への学芸員のまなざし」
三月二六日〜五月二二日

日本民藝館
「仏教絵画　浄土信仰の絵画と柳宗悦」
三月三一日〜六月一二日

長野県立美術館
企画展「善光寺御開帳記念　善光寺さんと高村光雲展」
四月二日〜六月二六日

東京国立博物館
特集「東京国立博物館の近世仏画―伝統と変奏―」
四月五日〜五月二九日

大田庄歴史館
企画展「せらの仏教美術―仏像・仏画・経典・版木・梵音具を中心として―」
四月八日〜七月一八日

鳥取県立博物館
企画展「三蔵法師が伝えたもの―奈良・薬師寺の名品と鳥取・但馬のほとけさま―」
三月二一日〜四月一七日

四月九日～五月一五日
薬師寺の寺宝とともに、鳥取県の仏像や仏画を集約。薬師寺十一面観音立像（重文）、白山神社十一面観音坐像、賀祥区と吉祥院分蔵の鉄造白山本地仏造（県指定）、三佛寺十一面観音立像、観音寺千手観音立像のほか、釈迦十六善神も多数展観。

中之島香雪美術館
企画展「来迎―たいせつな人との別れのために―」
四月九日～五月二二日
来迎の表象を、館蔵資料を核に重要資料を集めて紹介。正覚寺阿弥陀二十五菩薩来迎図、稚児観音延喜絵巻、矢田地蔵縁起絵巻、帰来迎図や瀧上寺九品来迎図など。

渋谷区立松濤美術館
「SHIBUYAで仏教美術 奈良国立博物館コレクションより」
四月九日～五月二九日

京都国立博物館
特別展「最澄と天台宗のすべて」
四月一二日～五月二二日
延暦寺伝教大師請来目録、刺納衣、園城寺五部心観など宗門の重宝はじめ、延暦寺宝相華蒔絵経箱、聖衆来迎寺六道絵、泉屋博古館線刻釈迦三尊鏡像など名宝多数展観。

徳島市立徳島城博物館
特別展「真言宗御室派の寺宝と四国・徳島」
四月一六日～五月二九日
徳島県内に所在する御室派寺院伝来の寺宝を集約して展観。長楽寺弘法大師行状曼荼羅、東福寺請雨経曼荼羅、瀧寺両界敷曼荼羅、東福寺熊野権現影向図など。

観峰館
企画展「隠元隆琦三五〇年遠諱 黄檗インパクト」
四月一六日～六月一二日

京都府立丹後郷土資料館
企画展「海上禅叢―天橋山智恩寺の名宝から―」
四月一六日～七月一〇日

高野山霊宝館
企画展「鎌倉時代の高野山」
四月一六日～六月一二日
近時収蔵の竜光院承久記絵巻を軸に鎌倉時代の高野山を紹介。普賢院の五大力菩薩像、正智院影向明神像、蓮華定院の伝行勝所持密教法具、宝寿院の伝叡尊所持密教法具など。

中津市歴史博物館
企画展「やばのみほとけ」
四月二〇日～六月五日

伊賀市ミュージアム青山讃頌舎
特別展「稀月明の愛した仏―龍谷ミュージアムのガンダーラ仏里帰り―」
四月二二日～五月二二日
水墨画家故稀月明氏が収集し龍谷ミュージアムに寄贈・寄託された日本・中国・インドの仏像など仏教美術を公開。

佐賀県立佐賀城本丸歴史館
テーマ展「鍋島家と禅僧たち―さが名僧伝―」
四月二二日～六月一二日

福井県立若狭歴史博物館
テーマ展「とあるお寺のほとけさま―秘仏観音と伝来の古仏―」
四月二三日～五月二九日

新潟県立近代美術館
「平等院鳳凰堂と浄土院―その美と信仰」
四月二三日～六月五日

和歌山県立博物館
特別展「きのくにの大般若経―わざわいをはらう経典―」
四月二三日～六月五日
攘災の経典、大般若経にスポットを当て、和歌山県内の重要資料を集約して紹介。奈良朝写経を大量に含む紀美野町小川八幡神社経など。

延暦寺国宝殿

企画展「曼荼羅と修法」
四月二三日〜六月一九日

奈良国立博物館特別展
「大安寺のすべて─天平のみほとけと祈り─」
四月二三日〜六月一九日
大安寺の歴史と文化を紹介。奈良時代造像の秘仏本尊十一面観音立像や不空羂索観音立像、馬頭観音立像、楊柳観音立像、四天王立像が林立。ほか長谷寺法華説相図、文化庁虚空蔵菩薩坐像、西住寺宝誌和尚立像などバラエティに富んだ資料を展観。

龍谷ミュージアム
特別展「ブッダのお弟子さん─教えをつなぐ物語─」
四月二三日〜六月一九日
仏弟子を巡る仏典の記述を追いつつ、十大弟子や羅漢などさまざまに表されたその姿を紹介。十六羅漢像の諸本を清凉寺本（北宗・国宝）東博本（平安・国宝）、妙興寺本（元・重文）、月橋院本（鎌倉・重文）、禅林寺本（鎌倉・重文）、津観音大宝院本（明）と多数収集。

白山市立博物館
企画展「帰ってきた白山下山仏展」
四月二五日〜六月五日

なら歴史芸術文化村

企画展「観音のいます地 三輪と初瀬」
四月二九日〜六月一九日
三輪と初瀬を観音というタームでつなぎ、九体の十一面観音像を集めて展観。平等寺の秘仏本尊十一面観音立像、東大寺実清作の西念寺十一面観音立像、狛寺伝来という長福寺十一面観音立像、聖林寺十一面観音立像の精巧な模刻像など。

天野山金剛寺宝物館
「天野山金剛寺と神様たち─高野・丹生明神と水分明神の神像─」
四月二九日〜八月三一日

上原美術館
「上原コレクション名品選 きん ぎん すみいろ─新収蔵・高野大師行状絵巻断簡とともに─」
四月二九日〜九月二五日

東京長浜観音堂
「常楽寺（長浜市湖北町山本）聖観音立像」
五月一二日〜六月一二日

早稲田大学會津八一記念博物館
「富岡コレクション展 みほとけと祈りのかたち」
五月一二日〜六月二七日

遊行寺宝物館
「遊行七五代他阿一浄上人晋山記念 遊行上人」

の記憶」
五月一四日〜七月一八日

東京国立博物館
特集「収蔵品でたどる日本仏像史」
五月一七日〜七月一〇日
同館収蔵・寄託の飛鳥時代から近代にいたる仏像通史的に紹介。材質や制作技法を含めてその変遷をたどる。飛鳥時代の摩耶夫人および天人像や平安時代初期十一面観音立像、天王立像など。

大分県立埋蔵文化財センター
特集展「密教仏画の至宝4─京都長谷川派の仏画─」
五月一七日〜七月一八日

小平市平櫛田中彫刻美術館
企画展「宗教美術の世界」
五月一八日〜九月一一日

栗東歴史民俗博物館
「隠元禅師三五〇年大遠諱記念展 黄檗の華」
五月二一日〜七月三日

根津美術館
企画展「阿弥陀如来 浄土への憧れ─」
五月二八日〜七月三日

佐倉市立美術館
「宝金剛寺蔵七条袈裟・横被修復記念 文化財が紡ぐ佐倉の歴史─宝金剛寺と北条氏勝─」

半蔵門ミュージアム

五月二八日〜七月一八日

特集展示「初公開の収蔵品から」

六月一日〜一一月六日

鎌倉時代の名仏師運慶の作風を示す大日如来坐像とともに、初公開の収蔵品を紹介。室町時代の准胝観音菩薩像、ガンダーラ仏伝浮彫「降魔成道」や金銅羯磨と五鈷杵など。

福島県立博物館

テーマ展「祈りのふくしま6—会津の祈り、願い—」

六月四日〜七月一〇日

会津地方における奈良時代から江戸時代にいたる仏教美術の優品を紹介。恵日寺の奈良時代白銅三鈷杵、泉福寺大日如来坐像、館蔵椿彫木彩漆笈など。

大谷大学博物館

企画展「仏の諸相」

六月七日〜七月三〇日

高月観音の里歴史民俗資料館

特別陳列「東阿閦・乃伎多神社の平安仏」

六月二三日〜八月八日

横須賀美術館

特別展「運慶　鎌倉幕府と三浦一族」

七月六日〜九月四日

鎌倉時代を代表する名仏師運慶が、横須賀ゆかりの氏族三浦一族のために行った造仏活動を紹介。常楽寺不動明王立像、毘沙門天立像、満願寺観音菩薩立像、地蔵菩薩立像など。

長野県立歴史館

企画展「山伏—佐久の修験・大井法華堂の世界—」

七月九日〜八月二一日

龍谷ミュージアム

企画展「のぞいてみられぇ！〝あの世〟の美術—岡山・宗教美術の名宝Ⅲ—」

七月一六日〜八月二一日

岡山県立博物館コレクションからあの世への憧れと畏れの種々相を紹介。遍明院阿弥陀二十五菩薩来迎図や木山寺阿弥陀三尊十仏来迎図、日光寺地蔵十王像や宝福寺地蔵十王図、笠加熊野比丘尼関係資料からは那智参詣曼荼羅や熊野観心十界曼荼羅、熊野権現縁起絵巻など展観。

奈良国立博物館

特別展「中将姫と當麻曼荼羅—祈りが紡ぐ物語—」

七月一六日〜八月二八日

貞享本當麻曼荼羅修復の完成を記念しその修理成果を公開するとともに、當麻曼荼羅を巡る文化史の広がりを紹介。光明寺・清浄心院・當麻寺の當麻曼荼羅縁起、清浄光寺一遍聖絵、縹糸織阿弥陀三尊来迎図など展観。

奈良国立博物館

「わくわく美術ギャラリー　はっけん！ほとけさまのかたち」

七月一六日〜八月二八日

夏休み期間に合わせ、仏教美術の観賞基礎知識を軽やかに紹介。元興寺薬師如来立像、林小路町自治会弥勒菩薩立像、正寿院不動明王坐像、聖衆来迎寺十二天像など館蔵・寄託の優品を活用。

茨城県立歴史館

企画展「関東天台—東国密教の歴史と造形—」

七月一六日〜九月四日

高野山霊宝館

大宝蔵展「高野山の名宝—数字と高野山—」

七月一六日〜一〇月一〇日

数字をキーワードにして高野山伝来の文化財を紹介。蓮花三昧院阿弥陀三尊像、正智院八字文殊曼荼羅図、宝寿院六字尊像、宝寿院金銅三鈷杵（伝覚鑁所持）、正智院銅四天王五鈷鈴（伝道範所持）、金剛峯寺の四臂不動二童子像、両頭愛染明王坐像、銀造双身歓喜天立像、千体弘法大師像や奥之院六祖像など、特殊な図像の作例を紹介。

長野市立博物館

「地獄—あの世のイメージ—」

大津市歴史博物館
企画展「仏像をなおす」
七月二三日～八月二八日
大津市域の信仰にまつわる文化財がいかに継承されてきたのかを、仏像修復という視点から紹介。修理により元岡崎元応寺旧蔵と判明した延暦寺十二神将立像、頭部内から銅造不動明王立像と水晶製五輪塔が発見された延暦寺護法童子立像、西教寺十一面観音立像など展観。

東京黎明アートルーム
「伝えたかった心と姿　浮彫仏伝図と金銅仏と仏画」
七月二五日～八月三一日

東京国立博物館
特集「チベット仏教の美術―皇帝も愛した神秘の美―」
七月二六日～九月一九日
同館が収集してきたチベット美術の優品を、川口慧海関連資料とともに紹介。チャクラサンヴァラ父母仏立像、ツォンカパ伝、陶製チベット式仏塔など。

延暦寺国宝殿
企画展「幕末の大行満願海」
七月三〇日～九月四日

京都国立博物館
特別展「河内長野の霊地　観心寺と金剛寺―真言密教と南朝の遺産―」
七月三〇日～九月一一日
観心寺と金剛寺の様々な文化財を展観。観心寺勘録縁起資財帳、伝宝生如来坐像、伝弥勒菩薩坐像など観心寺創建期の重宝や、現存最古本の弘法大師像や観心寺阿観上人所持の宝剣、多宝塔本尊大日如来坐像など多数紹介。

足利市立美術館
「あしかがの歴史と文化　再発見！―鎌倉殿の義弟　足利義兼の祈り　大日如来坐像―」
七月三〇日～一〇月一〇日

東京長浜観音堂
「十一面観音坐像　日吉神社（長浜市高月町井口）蔵」
八月二日～八月三一日

東大寺ミュージアム
特集展示「華厳経の絵画」
八月二〇日～一〇月四日
大方広仏華厳経のうち、入法界品の善財童子求法の旅について、絵画化した資料から紹介。重文華厳五十五所絵のなかから観自在菩薩、大天神、安住地神を展観。

富山県[立山博物館]
布橋灌頂会開催記念公開展「布橋を渡る―女性たちの救いと祈り―」
八月二三日～一〇月二二日

北海道立近代美術館
「聖徳太子一四〇〇年御遠忌記念　国宝・法隆寺展」
九月三日～一〇月三〇日

島根県立美術館
「祈りの仏像　出雲の地より」
九月一六日～一〇月二四日
出雲地域に伝わる飛鳥時代から室町時代までの仏像を一堂に紹介。鰐淵寺観音菩薩立像、佛谷寺薬師如来坐像、千手院不動明王坐像、上乗寺千手観音菩薩坐像など。

岐阜市歴史博物館
特集展示「岐阜の仏教絵画」
九月一七日～一〇月三〇日

栃木県立博物館
企画展「鑑真和上と下野薬師寺―天下三戒壇でつながる信仰の場―」
九月一七日～一〇月三〇日
天下三戒壇の一つ、下野薬師寺の古代～中世の歴史を再評価。唐招提寺薬師如来坐像（国宝）、輪王寺勝道上人像、能満寺薬師如来立像、下野薬

師寺鑑真和上像など。

富山県　[立山博物館]

特別企画展「立山のお地蔵さま―苦しみに寄り
そう―」

　九月一七日～一一月六日

北海道立釧路芸術館

「祈りの造形　地域の記憶　厚岸・国泰寺の二
〇〇年」

　九月一七日～一一月二三日

仁和寺霊宝館

秋季名宝展「国宝を護る仁和寺霊宝館　仁和寺
名宝と片岡安の遺産」

　九月一七日～一二月四日

早稲田大学會津八一記念博物館

「下総龍角寺展」

　九月二〇日～一一月一五日

白鳳時代創建の関東地方屈指の古刹龍角寺の歴
史を様々な分野から紹介。白鳳時代造像の本尊銅
造薬師如来坐像、龍角寺遺跡出土塼仏、銅製経筒
など。

東寺宝物館

「鎌倉時代の東寺―弘法大師信仰の成立―」

　九月二〇日～一一月二五日

鎌倉時代に修理された東寺の建物、法会、僧侶
の組織に着目して寺宝を紹介。弘法大師像（談義

本尊）、両界種子曼荼羅図、東宝記、東寺観智院
金剛蔵聖教類など。

延暦寺国宝殿

特別企画「国宝殿開館三〇周年記念　比叡の霊
宝」

　九月二三日～一二月四日

開館三〇周年を記念し、比叡山内や里坊寺院、
外部機関寄託の名宝を集約して展観。葛川明王院
千手観音・毘沙門天・不動明王立像、玉蓮院不動
明王二童子立像、大林院不動明王坐像、伊崎寺
不動明王坐像など。

（担当・大河内智之）

40

彙報

二〇二二年（令和四年）度総会・第四一回学術大会

会場　早稲田大学戸山キャンパス

日時　二〇二二年（令和三年）一一月二七日
（土）

第四一回学術大会　研究発表

一、インド古代初期における羚羊の表現について
　袋井由布子（公益財団法人中村元東方研究所専
　任研究員）

二、草刈人の布施説話とその図像表現
　中西麻一子（大谷大学任期制助教）

三、『真実摂経』一切如来法サマヤ大儀軌王（遍
　調伏品）のマンダラ儀軌
　吉澤朱里（大正大学大学院仏教学研究科博士後
　期課程）

四、アメリカ・フリーア美術館所蔵石造法界仏像
　における図像要素の新解釈—体軀前面の中軸線
　上にある「正面向きの馬」を中心に—
　易丹韵（学振外国人PD・京都大学人文科学研
　究所共同研究者）

五、東魏・北斉時代の愛馬別離像及び樹下思惟像

に見られる双樹について
　王姝（早稲田大学大学院文学研究科博士後期課
　程）

六、文献史料からみた不空三蔵の肖像制作
　稲葉秀朗（早稲田大学大学院文学研究科博士後
　期課程）

七、テキストマイニングによる装飾法華経見返絵
　と和歌の考察
　橋村愛子（日本学術振興会　特別研究員RP
　D）

八、東寺講堂立体曼荼羅の意義—『金光明経』と
　の関係を中心として—
　田中公明（公益財団法人中村元東方研究所専任
　研究員）

二〇二二年（令和四年）度総会

挨拶　宮治昭会長

総会出席者二六名、委任状提出者一〇六名の計
一三二名。総会成立要件の会員総数二七四名の五
分の一以上（五五名）を満たし、総会成立を報告。

議事

議長、苫米地誠一氏を選出

一、二〇二一年（令和三年）度事業報告ならびに
　会計報告（事業報告）

二〇二〇年（令和二年）度「佐和隆研博士学術研
究奨励金」について該当者なしの報告、密教図
像学会会則の一部を改正し、役員の任期を選
出・承認された総会終了時から、翌々年の総会
終了時までとした。

総会終了後、龍谷大学龍谷ミュージアム企画
展「ほとけと神々大集合—岡山・宗教美術の名
宝—」を特別見学。

(1) 二〇二一年（令和三年）度第四〇回学術大
会・総会・見学会の開催。学術大会は二〇二〇
年（令和二年）一一月二八日（土）、龍谷大学
大宮キャンパスを会場に、研究発表者五名、大
会参加者五一名。総会は議長に清水健氏を選出
し、二〇二〇年（令和二年）度事業報告、会計
報告及び監査結果報告の承認、二〇二一年（令
和三年）度行事計画案ならびに予算案の承認、二
〇二〇年（令和二年）度「佐和隆研博士学術研

(2) 『密教図像』第三九号の刊行

(3) 二〇二一年（令和三年）度見学会「越前の仏
像」二〇二一年（令和三年）六月二六日
（土）・二七日（日）、参加者二五名
一一月二九日（日）は見学会「京都・南丹波
の仏像を訪ねて」を開催。参加者三一名。

(4) 委員会の開催
常任委員会　二〇二一年（令和三年）三月一三
日（土）、九月一一日（土）

会計報告

一、二〇二一年（令和三年）度事業報告ならびに
　会計報告

委員会　二〇二〇年（令和二年）一一月二八日
（土）、二〇二一年（令和三年）六月二六日
（土）

（会計報告）
二〇二一年（令和三年）度決算および佐和隆研
博士学術研究奨励金の決算について、二〇二一
年（令和三年）一〇月一一日に村田靖子監事・
奥山直司監事による決算監査を受けた報告を基
に説明がなされ、事業報告とともに拍手をもっ
て承認された。

二、二〇二二年（令和四年）度行事計画ならびに
予算案について

（事業計画）
(1)　二〇二二年（令和四年）度第四一回学術大
会・総会を早稲田大学戸山キャンパスにて二〇
二二年（令和四年）一一月二七日（土）に開催、
翌日の見学会は「奥多摩から相模川中流域の寺
社と仏像」を実施。

(2)　『密教図像』第四〇号の刊行

(3)　二〇二二年（令和四年）度見学会は兵庫県・
播磨地方を予定。

(4)　委員会の開催
常任委員会・委員会各二回予定。

（予算案）
二〇二二年（令和四年）度事業計画に基づいて

作成した予算案、および佐和隆研博士学術研究
奨励金の予算案について説明ののち、事業計画と
ともに拍手をもって承認された。

三、二〇二一年（令和三年）度「佐和隆研博士学
術研究奨励金」について
応募論文は二件、すべての委員に意見を求め、
六月の委員会、九月の常任委員会において審査し
た結果、鍵和田聖子氏（総本山永観堂禅林寺学芸
員・龍谷大学非常勤講師）の「密観宝珠形舎利容
器の密教的背景」を採択し、総会において会長か
ら奨励金を授与した。

四、密教図像学会役員の改選について
二〇二〇年（令和二年）度総会において承認さ
れた役員の任期は本総会までであり、会則第一二
条の規定により役員の改選を行った。宮治昭会長
は会長を退き、後任に森雅秀副会長が推薦され、
森副会長の後任には野口圭也常任委員の委嘱が提
案された。任期満了により百橋明穂常任委員、乾
龍仁委員、副島弘道委員は退任、新委員に中之島
香雪美術館の大島幸代さん、高野山大学の川﨑一
洋さん、清泉女子大学の佐々木守俊さん、近畿大
学の松岡久美子さんを委嘱すること、新たな常任
委員に内藤栄委員、那須真裕美委員、肥田路美委
員を選出すること、他の役員について継続してお
願いし、宮治会長は顧問となる案が諮られ、拍手

をもって承認された。
承認された密教図像学会役員の任期は二〇二一
年（令和三年）一一月二七日開催の総会終了時か
ら、二年後の総会開催日まで。

見学会　二〇二一年（令和三年）一一月二八日
（日）
「奥多摩から相模川中流域の寺社と仏像」参加者
二六名

塩船観音寺　真言宗醍醐派　東京都青梅市塩船
木造千手観音立像（鎌倉時代、一二六四年、快
勢・快賢・覚位作　重文）、木造二十八部衆立像
（鎌倉～室町時代、重文）、木造毘沙門天立像
（鎌倉時代、青梅市指定）、木造観音菩薩立像
（鎌倉時代、青梅市指定）、木造金剛力士立像
（鎌倉時代、東京都指定）、木造薬師如来立像
（平安時代、東京都指定）

龍見寺　曹洞宗　東京都八王子市館町
木造大日如来坐像（平安時代、東京都指定）

無量光寺　時宗　神奈川県相模原市南区
木造一遍上人立像（南北朝時代、相模原市指
定）、銅造菩薩立像（鎌倉時代、善光寺式阿弥陀
三尊像の脇侍の一軀）

八菅神社（宝物館）　神奈川県愛川町八菅山
木造賓頭盧尊者坐像（南北朝時代、頭部内刳り
面墨書に足利尊氏と高師直の名が記される）、木

42

造役行者及び前鬼後鬼坐像（室町時代）、銅造聖観音立像（鎌倉〜南北朝時代）、木造地蔵菩薩立像（南北朝時代）

県指定

（六月一八日）

二〇二二年（令和四年）度見学会　二〇二二年（令和四年）六月一八日（土）・一九日（日）

「西播磨の仏像」参加者二四名

（六月一八日）

随願寺　天台宗　姫路市白国
木造薬師如来坐像（平安時代、兵庫県指定）、木造二天立像（平安時代、重文）、木造地蔵菩薩立像（南北朝時代、康成作か）

如意輪寺　天台宗　姫路市書写
木造如意輪観音坐像（南北朝時代、一三五一年、康俊作、姫路市指定）、木造聖徳太子孝養坐像（南北朝時代、姫路市指定）、木造薬師如来坐像（室町時代、姫路市指定）

弥勒寺　天台宗　姫路市夢前町
木造弥勒仏及両脇侍像（平安時代、九九九年、重文）、開山堂厨子（桃山時代、一六一一年、兵庫県指定）

瑠璃寺　高野山真言宗　兵庫県佐用郡佐用町船越
木造不動明王坐像（平安時代、重文）、木造釈迦三尊像（鎌倉時代、一三〇七年、院明作、兵庫

宝積禅寺　臨済宗妙心寺派　たつの市揖保川町
木造十一面観音立像（附木造二天立像、平安時代、たつの市指定）、木造薬師如来立像（平安時代、兵庫県指定）、木造釈迦如来立像（平安時代、兵庫県指定）

斑鳩寺　天台宗　揖保郡太子町
木造釈迦・薬師如来・如意輪観音坐像（室町時代、重文）、木造地蔵菩薩立像（鎌倉時代、重文）、木造日光・月光菩薩立像（鎌倉時代、一二七一年、重文、木造十二神将立像（鎌倉時代、重文）、太子町指定）、木造摩利支天騎猪像（江戸時代）、絹本着色聖徳太子勝鬘経講讃図（鎌倉時代、重文）等

龍門寺　臨済宗妙心寺派　姫路市網干区
木造千手観音立像（平安時代、兵庫県指定）、木造観音立像（平安時代、兵庫県指定）、木造釈迦如来坐像（平安時代、兵庫県指定）、木造

西方寺　浄土宗西山禅林寺派　姫路市網干区
木造阿弥陀三尊像（鎌倉時代）、木造阿弥陀如来立像（鎌倉時代）

大覚寺　浄土宗西山禅林寺派　姫路市網干区
木造毘沙門天立像（附宝塔・舎利容器、鎌倉時

代、姫路市指定）、絹本着色地蔵菩薩立像（鎌倉時代、姫路市指定）、絹本着色當麻曼荼羅図（桃山時代、一五八九年）

現地講師をお願いした兵庫県立歴史博物館学芸員神戸佳文さんには、二日間にわたって詳細な解説をしていただきました。ここに感謝の意を表します。

密教図像学会会則

改正令和四年十一月一九日

第一条　本会は密教図像学会と称する。

第二条　本会は石川県金沢市角間町金沢大学人文学類比較文化学研究室に置く。

第三条　本会は、アジア地域の仏教を中心として、他の宗教との関連をも含む広い視野から、密教図像の研究を行ない、その発展と普及を目的とする。

第四条　本会は前条の目的を達成するために、以下の事業を行なう。

一　学術大会、講演会、研究会、その他の会合の開催。

二　会誌「密教図像」の刊行。

三　その他必要な事業。

第五条　本会はその主旨に賛同し、会費を納入する者をもって会員とする。

2　本会の主旨に賛同し、特別の協力を行なうものを特別会員とする。

3　会員は本会主催の会合に出席し、研究発表等を行なうことができる。

4　会員は会誌に寄稿することができ、また会誌の配布をうける。

5　会費を三年間滞納した者については、退会したものとみなす。ただし、会費納入により復帰することが出来る。

第六条　本会に次の役員を置く。

一　会長　一名

二　副会長　二名

三　委員　若干名（委員のうち若干名を常任委員とする）

四　監事　二名

第七条　本会に顧問を置く。

第八条　本会の会議は、総会、委員会、常任委員会とする。

2　総会は、本会の最高議決機関として、会員全体をもって構成し、毎年一回開催する。総会についての細則は別に定める。

3　委員会は、会長・副会長および委員をもって構成し、会長が必要と認めた場合、臨時開催する。

4　常任委員会は、会長・副会長および常任委員をもって構成し、会長が招集する。

第九条　会長は、会員中より総会においてこれを選出する。会長は本会を代表して会務を統理する。

第一〇条　副会長は、会員中より会長がこれを委嘱し、総会において承認する。副会長は、会長

を補佐し、会長事故あるときはこれを代行する。

第一一条　委員は、会員中より会長がこれを委嘱し、総会において承認する。委員は、本会の運営について審議する。会長が必要と認めた場合、委員に会務の一部を依頼することができる。

第一二条　常任委員は、委員の互選とし、会務を担当する。

第一三条　学術大会・見学会等の事業において、会長が必要と認めた場合、会員中より臨時に委嘱委員を置くことができる。会長は、必要に応じて、委嘱委員を委員会、常任委員会に招集することができる。

第一四条　監事は、会員中より総会においてこれを選出する。監事は会計を監査する。

第一五条　役員の任期は二か年とする。ただし重任をさまたげない。なお、任期は選出・承認された総会終了時から、翌々年の総会終了時までとする。

第一六条　本会の活動に支障をきたす行いをした会員については、常任委員会の過半数の同意により、会員資格の停止、もしくは除名処分を行うことができる。

第一七条　本会の経費は、会費、寄付金その他の諸収入による。

第一八条　会員の会費は年額六、〇〇〇円、特別会員の会費は年額一〇、〇〇〇円とする。

第一九条　本会の会計年度は毎年一〇月一日に始まり、翌年の九月三〇日に終る。

第二〇条　本会則を変更するには、委員会の議を経たのち、総会の出席会員の過半数の賛成をえなければならない。

第二一条　本会則は設立総会の行われた昭和五六年九月一三日から施行する。

2　本会則は昭和五八年一一月一三日から施行する。

3　本会則は平成三年一二月七日から施行する。

4　本会則は平成五年一二月四日から施行する。

5　本会則は平成九年一一月二九日から施行する。

6　本会則は平成一三年一二月一日から施行する。

7　本会則は平成二八年一二月一〇日から施行する。

8　本会則は平成三〇年一二月一日から施行する。

9　本会則は令和二年一一月二九日から施行する。

10　本会則は令和四年一一月二〇日から施行する。

総会運営細則

第一条　密教図像学会会則第八条第2項の規定にもとづき、総会運営細則を設ける。

第二条　総会は、会長がこれを招集し、次の事項を審議する。

一　事業報告及び行事計画。

二　会計報告及び監査事項。

三　役員の選出。

四　その他必要事項。

第三条　総会は、会員の五分の一の出席をもって成立するものとする。但し委任状による出席を認める。

第四条　総会の議決は、出席の過半数の同意による。

第五条　総会の議長は、当日出席の会員中より選出する。

第六条　本細則の変更は、委員会の議を経たのち、会員総会の出席会員の過半数の同意を得なければならない。

第七条　本細則は昭和五六年九月一三日から施行する。

2　本細則は平成二八年一二月一〇日から施行する。

3 本細則は令和四年一一月二〇日から施行する。

『密教図像』投稿規定

令和四年九月一〇日改正

1 投稿資格について、会員を原則とする。

2 論文は原則として未発表のものに限り、本文・註を含めて一篇二〇〇〇〇字以内、挿図は一〇点以内を基準とし、表などの使用は必要最小限にとどめる。欧文は一文字を二分の一文字としてカウントする。

3 論文には一〇〇〇字程度の日本語要約を付ける。

4 一回の投稿は完結した一篇に限る。

5 投稿締切日は毎年二月末日とする（消印有効）。投稿先は、密教図像学会連絡先とする。

6 原稿の提出は、電子データによる提出を原則とする。手書き原稿で提出する場合は、四〇〇字または二〇〇字詰原稿用紙に清書すること。原稿は完全な形で提出する。提出後の内容変更や加筆は認められない。電子データの場合は、投稿者の責任において、事務局宛にメールで送信する。あるいは、CD等にデジタルデータを

保存し、郵送する。いずれにおいても、印字原稿としてPDF形式のファイルもあわせて作成し、添付する。使用するソフトウェアは汎用的なものとする。電子データと印字原稿で文字の表記等が異なる場合、印字原稿を正本とする。

7 挿図および口絵の写真は、画像データを四〇〇dpi以上の解像度とすること。紙焼き写真の場合、原則としてキャビネ判程度の大きさとする。題名、説明文（キャプション）等は別ファイルあるいは別紙にまとめて明示する。

8 挿図および口絵に用いる写真の掲載許可については、投稿者が自らの責任において、著作権法に則り、しかるべき手続きをとる。なお、許可に要する費用は投稿者負担とする。但し、写真の掲載許可に掲載誌の提供が求められた場合、執筆者からの要請に基づき、学会は執筆者に必要部数を提供することができる。

9 挿図および口絵には、「執筆者撮影」等を含め、出典を明記する。

10 表などを掲載する場合、作成したソフトウェア（エクセル等）のファイルと、PDF形式のファイルの双方を提出する。

11 執筆者による校正は初稿のみとする。校正はあくまで誤植訂正にとどめる。原文の増減変更は最小限にとどめる。

12 執筆者には、掲載誌二部・論文抜刷三〇部が学会負担で提供される。それ以上の論文抜刷部数については執筆者負担とする。

13 掲載の可否は査読を経て常任委員会において決定する。査読の規定は別に定める。

14 この規定に記されていない事項については、常任委員会が判断する。

15 原稿の郵送中や、その他の不測の事故については、常任委員会は責任を負わない。

『密教図像』編集規定

1 掲載記事の決定
『密教図像』に掲載する論文、書評等は、常任委員会の議を経て、これを決定する。論文等は、原則として、全て投稿による。ただし常任委員会は必要に応じて原稿を依頼することができる。

2 常任委員会の機能
常任委員会は論文等の採否を決定する。また、原稿の内容、表現等についての問題点を著者に指摘し、再検討をうながすことができる。

3 査読委員の委嘱
①常任委員会は、投稿論文の内容に応じて、そ

冊数　　1冊

密教図像

法蔵館

密教図像学会

ISBN978-4-8318-0441-9 C3371 ¥2800E

1872803000278

B120612501 1B

9 784831 804419

41

本体　　2800円

3371

の主題の当該分野または隣接分野を専攻する会員から査読委員を委嘱する。また必要に応じて、会員以外の研究者に査読を委嘱することもできる。

② 査読委員の氏名は公開する。ただし個々の投稿論文の査読委員の氏名は特定しない。

③ 著者と師弟関係にある者等は、その論文の査読委員になることはできない。

4 論文の査読

査読委員は、新知見の有無、論述内容の妥当性、論述形式の妥当性などを勘案して論文を審査し、その結果を文書によって常任委員会に報告する。

5 論文の採否の決定

常任委員会は、査読委員の審査結果の意見を尊重して、論文の採否を決定し、その結果と理由を投稿者に通知する。

6 投稿者からの質問への対応

査読結果および採否についての著者からの質問に対して、常任委員会と査読委員は一切応じられない。

執筆者紹介

稲葉秀朗　早稲田大学大学院博士後期課程

田中公明　公益財団法人中村元東方研究所専任研究員

密教図像　第四十一号

令和四年十二月十日　印刷
令和四年十二月二十日　発行

編集代表　　森　雅秀

発行　　密教図像学会
〒920-1192　石川県金沢市角間町
金沢大学人文学類比較文化学研究室
E-mail m.zuzogakkai@gmail.com
学会ホームページ http://zuzo.jp

発行所　　株式会社　法藏館
〒600-8153　京都市下京区正面烏丸東入
電話（〇七五）三四三-五六五六
ISBN 978-4-8318-0441-9　C3371

(7) 『真実摂経』(STTS) 梵文写本 folio.151b7, H(ed.) § 1511

(8) samāpannaṃ mahāsatvaṃ likhet padmapratiṣṭhitam // (STTS folio.152a3-4, H(ed.) § 1519)

(9) 『真実作明』(TAK) D 33a5, P 39b5-6

(10) tatra padmaṃ caturvaktraṃ padmaśūladharaṃ likhet // (STTS folio.152a8) H(ed.) § 1524 には
caturvakraṃ と校訂されているが，梵文写本には caturvaktraṃ と記されている。

(11) tasya madhye samālekhyaṃ jñānavajre tathāgataṃ // tasya pārśveṣu sarveṣu mahāsatvā yathāvidhi /
viśveśvarādayo lekhyāḥ samāpannāḥ samāhitā iti // (STTS folio.160b2-3, H(ed.) § 1716-1717)

(12) 『コーサラ荘厳』(KAT) D 54b3-4, P 70a4-5, 『真実作明』(TAK) D 71a4, P 83a1-2

(13) buddhasya sarvataḥ sarvāḥ padmacihnadharā likhed iti // (STTS folio.162b1, H(ed.) § 1758)

(14) 『コーサラ荘厳』(KAT) D 57a4, P 73a6-7

(15) 『コーサラ荘厳』(KAT) D 59b3-4, P 76a7-8

(16) 『真実作明』(TAK) D 82b4-5, P 96a4-5

(17) 『真実摂経』(STTS) 梵文写本 (folio.165a7) には ekamaṇḍala と記されている。H(ed.) § 1826
には，eka-[mudrā]-maṇḍala と校訂されている。

(18) phyag rgya gcig pa ’i dkyil ’khor (STTS Tib. D 94b6)

(19) phyag rgya dkyil ’khor gcig pa (STTS Tib. P 107a4)

(20) 『真実摂経』(STTS) Ch. 411c14

(21) phyag rgya gcig pa ’i dkyil ’khor (KAT D 60b3, P 77b4)

(22) ’gro ba ’dul ba ’i phyag rgya gcig pa ’i dkyil ’khor (TAK D 87a5, P 101b3)

(23) 『真実摂経』(STTS) 梵文写本 folio.165a4, H(ed.) § 1821

(24) maṇḍalaṃ tu samālikhya jagadvinayasaṃjñitam / bhāvayaṃs tu mahāmudrāṃ bhaved viśvadharopama
iti // (STTS folio.165a5, H(ed.) § 1824)

容が集約されていることを意味している。

<div align="center">結　び</div>

　以上が『真実摂経』の一切如来法サマヤ大儀軌王（遍調伏品）に説かれる六種の
マンダラの構成と尊容の全貌である。

　①大マンダラ②印マンダラ③智マンダラ④業マンダラは，それぞれ三十七尊から
構成されている。中央の五尊を除く三十二尊は観自在菩薩とその変化した尊格であ
り，すべて蓮華の標幟を具えている。蓮華の標幟は一切法の自性清浄を表している。
観自在菩薩は自性清浄心によって，衆生の求めに応じて変化した姿を現し，一切衆
生を教化（vinaya）して，全世界を調伏（vinaya）する。

　一［印］マンダラには，一切如来法サマヤ大儀軌王の全体が観自在菩薩一尊に集
約されている。この大儀軌王の内容を一言に集約すれば，それは観自在菩薩の自性
清浄心による全世界の調伏である。その調伏（vinaya）を四種の象徴体系（四印）
によって六種のマンダラとして具体的に表現したものが，一切如来法サマヤ大儀軌
王（遍調伏品）のマンダラである。

　本稿は，観自在菩薩が自性清浄心によって行なった全世界の調伏の具体的な内容
を，図と表を用いて明らかにした。

〈註〉

(1)　四つの大儀軌王は，不空（八世紀）が著した『金剛頂経瑜伽十八会指帰』（大正 No.869 284 c
　　16-18）においては「四大品」と称されている。

(2)　『真実摂経』（STTS）梵文写本 folio.151b2-4; H(ed.)§ 1504-1505

(3)　aṣṭastambhaprayogeṇa padmam aṣṭadalaṃ likhet /（STTS folio.151b4-5, H(ed.)§ 1507）

(4)　『真実作明』（TAK）D 21a5, P 25a7

(5)　ペンコルチューデ仏塔の壁画に関しては，次のような研究がある。

　　Giuseppe Tucci 1941 Indo-Tibetica Parte I〜IV Roma.

　　奥山直司 1987「万神の集い—パンコル・チョルテンに関する調査報告—」『日本西蔵学会会
　　報』第33号

　　田中公明 1988「ペンコルチューデ仏塔と『初会金剛頂経』所説の28種曼荼羅」『密教図像』
　　第6号 法藏館 密教図像学会

　　田中公明 1996『インド・チベット曼荼羅の研究』法藏館

　　森雅秀 1997「ペンコル・チューデ仏塔第5層の『金剛頂経』所説のマンダラ」立川武蔵・
　　正木晃編『国立民族学博物館研究報告 別冊 18 チベット仏教図像研究—ペンコルチューデ
　　仏塔』国立民族学博物館

　　森雅秀 2011『チベットの仏教美術とマンダラ』名古屋大学出版会

(6)　vajraṃ ratnaṃ tathā padmaṃ viśvapadmaṃ tathaiva ca //（STTS folio.151b6, H(ed.)§ 1509）

東	五鈷金剛杵	如意宝珠	蓮華ターラーの印	蓮華舞自在の印
南	蓮華王の蓮華鉤	蓮華日の印	蓮華利の印	蓮華護の印
西	蓮華喜の蓮華二拳	蓮華笑の印	蓮華語の印	蓮華拳の印
北	蓮華愛の蓮華弓矢	蓮華旗の印	蓮華因の印	蓮華ヤクシャの印

　四印マンダラ（ⅱ）～（ⅴ）の構成は，四印マンダラ（ⅰ）と同様に，尊形の中尊とサマヤ形の四尊から成り立っている。四印マンダラ（ⅰ）の諸尊が大マンダラなどにおける中央輪の諸尊と対応しているように，（ⅱ）は東方輪，（ⅲ）は南方輪，（ⅳ）は西方輪，（ⅴ）は北方輪と対応している。四印マンダラ（ⅱ）～（ⅴ）においては，中央に各輪の中尊が尊形で描かれ，その四方に各輪の四尊がサマヤ形で描かれる。

7．一［印］マンダラ

　六種説かれる最後のマンダラの名称は，『真実摂経』のサンスクリット原典には「一マンダラ（ekamaṇḍala）[17]」と記されている。

　「一マンダラ（ekamaṇḍala）」という言葉に対して，チベット語訳には「一印のマンダラ[18]」または，「一印マンダラ[19]」と訳されている。どちらの版においても「印（phyag rgya）」という言葉が補われている。漢訳には「一印曼拏羅[20]」と訳されており，チベット語訳と同様に「印」という言葉が補われている。

　また，シャーキャミトラは「一印のマンダラ[21]」と註釈し，アーナンダガルバも「世界調伏という一印のマンダラ[22]」と註釈している。したがって，本稿においても「印」という語を補い，一［印］マンダラとした。

　『真実摂経』には，一［印］マンダラに描かれる尊格は，「多様な姿（viśvarūpa）［を有する者］である[23]」と説かれている。

　そして，一［印］マンダラを描き，多様を有する者（観自在）の大印（尊形）を修習することが記されている[24]。すなわち，一［印］マンダラとは観自在菩薩一尊を尊形で描くマンダラである。

　一［印］マンダラにおいて注目すべき点は，マンダラの中央に尊形の観自在菩薩が描かれる点である。大マンダラ・印マンダラ・智マンダラ・業マンダラの中尊はヴァイローチャナであった。それに対して，一［印］マンダラには，中央に観自在菩薩のみが描かれる。それは，一尊の観自在菩薩に一切如来法サマヤ大儀軌王の内

おり，不明な点が多くある。

6．四印マンダラ

　業マンダラに付随して，四印マンダラ（caturmudrāmaṇḍala）と一［印］マンダラが説かれている。四印マンダラは，中尊とその四方を囲む四尊という全部で五尊から構成されている。

【表5】 四印マンダラ（ｉ）

［STTS folio.164a8-164b2 ; H(ed.)§1803-1805 ; KAT D 59b1-5, P 76a5-76b2 ; TAK D 82b2-7, P 96a1-7］

位置	尊名	尊容（身色・持物など）
中央	ヴァイローチャナ	STTS:仏の影像。Ś:八葉蓮華の中央に仏世尊。Ā:蓮華と獅子座に住する。
東	金剛蓮華 （五鈷金剛杵）	STTS: 金剛蓮華。Ś: 金剛によって装飾された蓮華。 Ā: 蓮華と月輪の上に，蓮華によって装飾された五鈷金剛杵。
南	如意宝珠	Ś: 宝珠。　Ā: 蓮華によって装飾された如意宝珠。
西	金剛蓮華	Ś: 蓮華。　Ā: 十六葉の金剛蓮華。
北	蓮華	Ś: 羯磨杵によって装飾された蓮華。Ā: 四葉（青・黄・赤・緑）。花托は白。

　マンダラの中央には仏の影像（buddhabimba）が描かれ，その四方には金剛蓮華などのサマヤ形が描かれる。

　仏の影像について，シャーキャミトラは仏の御身体を尊形に描くかあるいは尊像を置くかすべきことを説いている[15]。そして，アーナンダガルバはその仏の御身体はヴァイローチャナであると註釈している[16]。

　四印マンダラは，尊形あるいは尊像の中尊とサマヤ形で描かれた四尊から構成される。四印マンダラの構成は，全世界を調伏するという最勝なる大マンダラの中央輪の構成と同様である。

　また，『真実摂経』と『コーサラ荘厳』には一種類の四印マンダラ（ｉ）が説かれているが，『真実作明』には四種類の四印マンダラ（ⅱ）〜（ⅴ）が説かれている。

【表6】 四印マンダラ（ⅱ）〜（ⅴ）

［TAK D 86b2-87a3, P 100b5-101a8］

位置	四印マンダラ（ⅱ）	四印マンダラ（ⅲ）	四印マンダラ（ⅳ）	四印マンダラ（ⅴ）
中央	世界調伏尊	頂髻仏	蓮華サマーディ	蓮華不空自在

多様な自在者を始めとする諸尊を等至している相に描く，と」

多様な自在者，すなわち観自在を始めとする諸尊は智金剛の中央で等至している。そのことが智マンダラの大きな特徴となっている。

智金剛は五鈷金剛杵として描かれるべきことを，シャーキャミトラとアーナンダガルバは註釈している。

5. 蓮華業という最勝なる業マンダラ

業マンダラ広大儀軌には，蓮華業（padmakarma）という最勝なる業マンダラが説かれている。

業マンダラ広大儀軌においても三十七尊出生の心真言が説かれており，この業マンダラも三十七尊から構成されている。それら諸尊の配置は大マンダラ（図1）と同様である。

『真実摂経』と註釈書における蓮華業という業マンダラの諸尊の尊容についての説明は，智マンダラの諸尊の尊容に関する説明よりも少なく，ほとんど見受けられない。

【表4】 蓮華業という最勝なる業マンダラ

[STTS folio.162a8-162b8 ; H(ed.)§ 1756-1767 ; KAT D 57a3-4, P 73a5-7 ; TAK D 76a1-5, P 88a7-88b5]

	尊容
1～37	STTS: 仏の四方に蓮華の標幟を具えた一切〔の尊格〕を描く。 Ś: 供養の女尊が結んだ印の掌に，蓮華鬘による標幟を描く。 Ā: ヴァイローチャナと世界調伏〔尊〕と頂髻仏と蓮華サマーディと蓮華不空自在，それぞれの四方に仏蓮華から蓮華遍入を描く。

このマンダラについて，『真実摂経』には次のように言及されるのみである。

「仏の全方向に，蓮華の標幟を持つ全尊を描くべし，と」

業マンダラの諸眷属は蓮華の標幟を持つという共通する特徴についてのみ説かれている。『真実摂経』には個別の尊容については明らかにされていない。

シャーキャミトラの『コーサラ荘厳』には，「蓮華鬘による装飾を描くべし」と註釈されている。

アーナンダガルバの『真実作明』には，蓮華業という業マンダラの三十七尊の具体的な尊容については触れられていない。

業マンダラについては『真実摂経』と註釈書のどちらにおいても詳細が略されて

35	不空羂索	Ś, Ā: 蓮華によって装飾された羂索。
36	蓮華鎖	Ś, Ā: 蓮華によって装飾された鎖。
37	蓮華遍入	Ś, Ā: 蓮華によって装飾された鈴。

　このように蓮華秘密という最勝なる印マンダラには，三十七尊のサマヤ形が描かれている。それらのサマヤ形は，大マンダラにおける尊形の持物に蓮華の標幟が付いた形を基本としている。

4. 法智という最勝なる智マンダラ

　智マンダラ広大儀軌には法智（dharmajñāna）という最勝なる智マンダラが説かれている。智マンダラ広大儀軌においても，諸尊出生の心真言は三十七説かれている。智マンダラの三十七尊の配置も，大マンダラ（図1）や印マンダラの配置と共通している。しかし，三十七尊の尊容には智マンダラの特徴が現れている。

　『真実摂経』と註釈書において，智マンダラの諸尊の尊容の説明は大マンダラや印マンダラと比較すると非常に少なくなる。中央輪の中尊についてのみ言及され，他の諸尊はまとめて説かれている。

【表3】　「法智」という最勝なる智マンダラ

[STTS folio.160a1-160b9 ; H(ed.)§ 1714-1725 ; KAT D 54a7-54b5, P 69b8-70a8 ; TAK D 70b7-71b2, P 82b4-83a8]

	尊名	尊容（身色・持物など）
1	ヴァイローチャナ	STTS: 智の金剛杵に如来が等至している。Ś: 蓮華によって装飾された五鈷金剛杵の中央に仏世尊が描かれる。Ā: 獅子座と蓮華座の上に月輪があり，その表面に五鈷金剛杵がある。その五鈷金剛杵の中央にヴァイローチャナを描く。
6	多様な自在者	STTS: 多様な自在者（viśveśvara）を始めとする諸尊は，等至している。Ś: 「多様な姿を取る」サマーディに等至した世自在。
7～37		Ā: 諸尊は蓮華座と月輪の上にある智の五鈷金剛杵〔の中央〕にいる。

　法智という智マンダラの諸尊について，『真実摂経』には次のように説かれている。

　「その智金剛の中央に如来を描くべし。その（如来の）全方向に諸々の大士を儀軌にしたがって〔描く〕。

10	蓮華喜	Ā: 蓮華弾指をしている二拳。
11	仏灌頂	STTS: 仏灌頂（buddhābhiṣekā）として頂髻の中央に大蓮華。Ś: 観自在の頂髻の中央にいる無量光が坐す蓮華。Ā: 十六葉の金剛蓮華。
12	蓮華忿怒	Ā: 蓮華によって装飾された如意宝珠。
13	蓮華日	Ā: 日輪が蓮華の中央にある。
14	蓮華旗	Ā: 半月輪に蓮華によって装飾された如意宝珠が尖端にある旗。
15	蓮華笑	Ā: 二つの五鈷金剛杵の間に指の数珠を置く。
16	蓮華サマーディ	STTS: 妙蓮華の中に蓮華印（padmamudrā）を置く。Ā: 十六葉の金剛蓮華。
17	蓮華ターラー	Ā: 金剛蓮華。
18	蓮華利	Ś: 剣。　Ā: 蓮華によって装飾された剣。
19	蓮華因	Ś: 四葉蓮華の上に蓮華・法螺貝・輪・宝。Ā: 金剛八幅輪・法螺貝・棍棒・蓮華。
20	蓮華語	Ś: 舌。　Ā: 蓮華によって装飾された舌。
21	蓮華不空自在	STTS: 火焔の輪の光明を具えた蓮華。Ś: 火焔の輪が燃え囲まれた蓮華。Ā: 四葉の雑色蓮華。
22	蓮華舞自在	Ś: 舞う仕草をした二手。　Ā: 舞う仕草をした手で雑色蓮華を持つ。
23	蓮華護	Ś: 甲冑。　Ā: 蓮華によって装飾された甲冑。
24	蓮華ヤクシャ	Ś: 牙。Ā: 二牙の先端は蓮華によって装飾されている。
25	蓮華拳	Ś: 拳。Ā: 蓮華によって装飾された五鈷金剛杵を蓮華サマヤ拳で持つ。
26	蓮華嬉女	Ś: 金剛杵。　Ā: 二つの五鈷金剛杵。
27	蓮華鬘女	Ś: 宝珠の数珠。　Ā: 蓮華によって装飾された宝珠の数珠。
28	蓮華歌女	Ś: 琵琶。　Ā: 蓮華によって装飾された琵琶。
29	蓮華舞女	Ś: 舞う仕草をした二手。Ā: 蓮華で装飾された三鈷金剛杵を舞うように旋転させる。
30	蓮華香女	Ś: 香炉。　Ā: 蓮華によって装飾された香炉。
31	蓮華華女	Ś, Ā: 花籠。
32	蓮華燈女	Ś: 灯明。　Ā: 蓮華によって装飾された灯明。
33	蓮華塗女	Ś: 塗香の器。　Ā: 香が入った蓮華によって装飾された法螺貝。
34	馬頭	STTS: 蓮華鉤。Ś, Ā: 蓮華によって装飾された鉤。

と説かれている。『真実作明』にはその尊容についてより詳細に註釈されている。

「蓮華サマーディはインドラの姿をして，千眼を具え，赤い身色である[9]」

北方輪の中央には，蓮華不空自在が登場する。その尊容について『真実摂経』には，

「その〔北方輪の中央〕に，四面で蓮華戟を持つものを描くべし[10]」

と説かれている。戟を持っていることから，シヴァ神との関連が想起される。

そして，金剛界大マンダラにおける金剛嬉女を始めとする八供養の諸尊は，全世界を調伏するという大マンダラにおいては蓮華嬉女を始めとする八供養の諸尊に置き換えられている。蓮華嬉女などの八供養の諸尊がそれぞれ蓮華の標幟を具えた供物を持っている点に金剛界の八供養との相違がある。

3. 蓮華秘密という最勝なる印マンダラ

蓮華秘密印マンダラ広大儀軌には，蓮華秘密（padmaguhya）という最勝なる印マンダラ（mudrāmaṇḍala）が説かれている。

この印マンダラに登場する三十七尊の配置は，全世界を調伏するという最勝なる大マンダラ（図1）と同様である。大マンダラは尊形で描かれるが，この印マンダラは象徴物の形（サマヤ形）で描かれる。

【表2】 蓮華秘密という最勝なる印マンダラ

[STTS folio.156a9-157a9 ; H(ed.)§ 1618-1643 ; KAT D 44a7-46b3, P 58a5-60b6 ; TAK D 57b1-58a6, P 67b6-68b6]

	尊名	尊容
1	金剛界自在	STTS:妙蓮華に金剛界自在（vajradhātvīśvarī）。Ś:仏塔。Ā:光明を具えた仏塔。
2	五鈷金剛杵	Ā: 五鈷金剛杵。
3	如意宝珠	Ā: 蓮華によって装飾された如意宝珠。
4	金剛蓮華	Ā: 淡い赤色の十六葉の金剛蓮華。
5	四葉蓮華	Ā: 雑色の四葉蓮華。
6	世界調伏尊	STTS: 蓮華で囲まれた蓮華。Ś: 小さい蓮華で円状に囲まれている。 Ā: 淡い赤色の十六葉の金剛蓮華が蓮華で囲まれている。
7	仏蓮華	Ā: 蓮華によって装飾された五鈷金剛杵。
8	蓮華王	Ā: 蓮華鉤・剣・金剛・蓮華。
9	蓮華愛	Ā: 蓮華の弓矢。

44

25	蓮華拳	Ś: 金剛拳の姿。Ā: 身色は黄色。サマヤの蓮華拳で蓮華金剛杵を持つ。
26	蓮華嬉女	Ā: 身色は白色。両手の蓮華拳で二つの五鈷金剛杵を持つ。
27	蓮華鬘女	Ā: 身色は黄色。蓮華宝の鬘で一切如来を灌頂する。
28	蓮華歌女	Ā: 身色は白赤色。蓮華の弦楽器を奏でる。
29	蓮華舞女	Ā: 身色は雑色。蓮華の三鈷金剛杵を持ち，抽擲する仕草で舞う。
30	蓮華香女	Ā: 身色は白赤色。蓮華香炉を持つ。焼香で一切如来を満足させる。
31	蓮華華女	Ā: 身色は黄色。左手で花器を持ち，右手の蓮華で一切如来を供養する。
32	蓮華燈女	Ā: 身色は淡い赤色。灯明の杖で一切如来を照らす。
33	蓮華塗女	Ā: 身色は雑色。蓮華香の法螺貝を持つ。蓮華香で一切如来を供養する。
34	馬頭	STTS: 蓮華鉤を持つ。Ś: 東門で馬頭の姿をして蓮華鉤を持つ。 Ā: 身色は淡い赤色。緑色の馬頭。蓮華鉤で一切如来を召集する。
35	不空羂索	STTS: 偉大なシヴァ・ヤマ・ヴァルナ・クベーラ・ブラフマンの姿。 Ś: 南門で梵天などの姿をして蓮華羂索を持つ。Ā: シヴァの姿。三眼。四臂。 右手は索を持ち与願印を結ぶ。左手は棍棒と蓮華を持つ。
36	蓮華鎖	Ś: 西門で蓮華鎖を持つ。Ā: 身色は淡い赤色。蓮華鎖で一切如来を縛る。
37	蓮華遍入	STTS : 六面で永遠の童子。Ś: 北門で六面童子の姿をして蓮華と鈴を持つ。 Ā: 六面童子。身色は赤色。右手は鈴と槍と剣を持つ。左手は蓮華と鎖と鶏 （kyim bya）を持つ。

　この大マンダラを構成する三十七尊は，中央輪の四つの標幟を除いて，尊形で描かれる。中央輪の中尊は，尊形で描かれたヴァイローチャナである。その四方には四つの標幟が描かれる。これらの標幟について『真実摂経』においては，
　　「同様に，金剛杵と宝珠と蓮華と雑色蓮華を〔描くべし〕」[6]
と説かれており，サマヤ形（三昧耶形）であることが明記されている。
　東方輪の中尊は観自在の姿をした世界調伏尊である。東方輪は本経において別名「世界調伏マンダラ（jagadvinayamaṇḍala）」[7]と称される。
　南方輪の中央には，観自在の頂髻の中央に住する無量光如来，すなわち頂髻仏が描かれる。
　西方輪の中尊は蓮華サマーディという尊格である。その尊容について『真実摂経』には，
　　「蓮華〔座〕に住し等至している大士を描くべし」[8]

12	蓮華忿怒	Ś: 四臂（蓮華，数珠，棍棒，鈴）。Ā: 身色は黄色。左手に蓮華鈴。右手は蓮華拳。
13	蓮華日	Ś: 太陽の姿。Ā: 身色は太陽のように赤色。左手で蓮華を持つ。右手の蓮華の中にある太陽で一切如来を照らす。
14	蓮華旗	STTS: 蓮華マニ宝が付いた旗を持つ。Ś: 月の姿。蓮華宝幢を持つ。Ā: 身色は月の色。左手で蓮華如意宝珠を持つ。右手は与願印を結ぶ。
15	蓮華笑	STTS: 十一面を有する。Ś: 十一面。Ā: 十一面。身色は白黄色。十二臂。梵天の姿。右手は説法印・持花の掌・剣・数珠・一切衆生に息を与える印を結ぶ。左手は説法印・持花の掌・蓮華・経典・如意宝珠・水瓶を持つ。
16	蓮華サマーディ	STTS: 蓮華〔座〕に住し等至している（samāpanna）大士。Ś: 等至している姿。Ā: 身色は赤色。インドラの姿。千眼。左手は最勝サマーディの印を結び，金剛蓮華を持つ。
17	蓮華ターラー	Ś: 蓮華印について了解している。　Ā: 金剛法の姿。
18	蓮華童子	STTS: 蓮華童子（padmakumāra）。蓮華槍（padmaśakti）を持つ。Ś: 六面童子。蓮華と槍と剣を持つ。Ā: 六面童子。身色は赤色。四臂。左手は蓮華拳で般若経と蓮華を持つ。右手は拳で蓮華剣と槍を持つ。
19	蓮華因	STTS: 蓮華青頸（padmanīlakaṇṭha）。法螺貝（śaṃkha）と円輪（cakra）と棍棒（gadā）を持つ。虎皮の衣と黒蛇の聖紐と山羊皮の上衣を左肩にかけ，ナーラーヤナ（nārāyaṇa）の姿。Ś: ヴィシュヌ。右手は円輪と棍棒を持ち，左手は蓮華と法螺貝を持つ。Ā: ヴィシュヌ。青頸。三眼。右手は円輪と棍棒を持ち，左手は蓮華と法螺貝を持つ。虎の毛皮の内衣，黒蛇の聖紐，山羊の毛皮の上衣を着る。
20	蓮華語	STTS: 梵天。蓮華から出現したもの。Ś: 金剛梵天の姿。Ā: 梵天の姿。四面。身色は白赤色。四臂（数珠・棍棒・蓮華・水瓶）。
21	蓮華不空自在	STTS: 蓮華四面。蓮華戟（padmaśūla）を持つ。Ś: 蓮華四面の観自在。Ā: 大天。四面（青・黄・赤・緑）。三眼。蛇の聖紐，虎の毛皮の内衣，黒い獣の毛皮の上衣を身につけている。右手は与願印を結び蓮華を持つ。左手は三叉戟と剣を持つ。
22	蓮華舞自在	Ś: 舞踊の自在者の姿。　Ā: 舞踊の自在者の姿。身色は白色。三眼。右手は蓮華と鈎と索を持つ。左手は戟と鎖と鈴を持つ。
23	蓮華護	Ś: 金剛護の姿。Ā: 身色は金色。右手は施無畏印を結ぶ。左手は蓮華を持つ。両手で蓮華甲冑を持ち，一切如来に着せる。
24	蓮華ヤクシャ	STTS: とても暴虐で様々な恐ろしい姿。牙を剥き出した口。Ś: 金剛ヤクシャの姿。Ā: 身色は黒色。大きい腹部。二本の蓮華牙を二手で持つ。

色がある。『真実摂経』には，

　　「八柱のように八葉蓮華を描くべし[3]」

と説かれている。アーナンダガルバはこの語句について，

　　「四方四維に蓮華の花弁を描いて，諸々の花弁に金剛を描く[4]」

と註釈している。

　現存するペンコルチューデ寺院仏塔覆鉢部（15世紀）の作例[5]においては，一つ目の正方形に二つ目の四十五度傾いた正方形が重ねられ，それらの隅は蓮弁の形に描かれている。これは『真実摂経』とアーナンダガルバによる註釈の記述と合致している。そして，八葉蓮華の蓮台に中央輪，四方に広がる花弁に東方輪・西方輪・南方輪・北方輪，四維に広がる花弁に内供養の女尊が描かれている。

　それぞれの輪に住する三十七尊の特徴を表記すると以下の通り。

【表1】　全世界を調伏するという最勝なる大マンダラ

[STTS folio.151b2-153a5 ; H(ed.) § 1502-1537 ; KAT D 31a1-33a1, P 40b5-43a8 ; TAK D 32a2-34b2, P 38a6-41a6]

	尊名	尊容（身色・持物など）
1	ヴァイローチャナ	Ś: 仏の姿。Ā:四面。身色は白。最勝菩提の印（智拳印）を結び，五鈷金剛杵を持つ。
2	五鈷金剛杵	STTS: 金剛杵。Ā: 蓮華によって装飾された五鈷金剛杵。
3	如意宝珠	STTS: 宝珠。Ā: 尖端に蓮華のある如意宝珠。
4	金剛蓮華	STTS: 蓮華。Ā: 十六葉の花弁がある金剛蓮華。
5	四葉蓮華	STTS: 雑色蓮華。Ā: 青と黄と赤と緑の四葉，中央（花托）は白。
6	世界調伏尊	STTS: 世自在（lokeśvara）を描く。Ś: 観自在。Ā: 身色は白赤色。左手で蓮華の茎を持ち，右手で開花した蓮華を持つ。
7	仏蓮華	Ś: 金剛慢の仕草。Ā: 釈迦牟尼の姿。身色は金色。左手で蓮華鈴を持つ。右手で蓮華五鈷金剛杵がついたカトヴァーンガを持つ。
8	蓮華王	STTS: 金剛と蓮華と鉤と剣を有する。Ś: 四臂。金剛王の姿。Ā: 身色は黄色。右手に金剛杵と剣，左手に蓮華と鉤を持つ。
9	蓮華愛	STTS: 矢を持つ。Ś: 金剛愛の姿。Ā: 身色は赤色。蓮華弓矢を構える。
10	蓮華喜	Ś: 金剛喜の姿。Ā: 身色はエメラルド色。蓮華弾指で喜ばせる。
11	頂髻仏	STTS:〔観自在の〕頂髻の中央に住する如来。 Ś: 頂髻に無量光が住する。Ā: 身色は赤色。世自在の髻の中央で，無量光が左手で蓮華を持ち，右手は最勝サマーディの印を結ぶ。

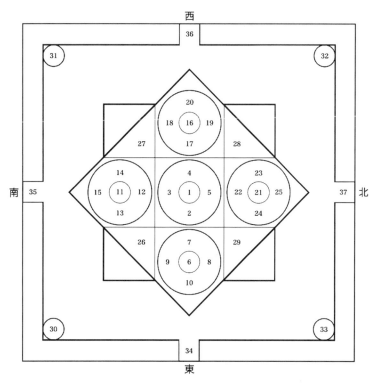

【図1】　全世界を調伏するという最勝なる大マンダラ

中央輪　1.ヴァイローチャナ　2.五鈷金剛杵　3.如意宝珠　4.金剛蓮華
　　　　5.四葉蓮華
東方輪　6.世界調伏尊　7.仏蓮華　8.蓮華王　9.蓮華愛　10.蓮華喜
南方輪　11.頂髻仏　12.蓮華忿怒　13.蓮華日　14.蓮華旗　15.蓮華笑
西方輪　16.蓮華サマーディ　17.蓮華ターラー　18.蓮華童子　19.蓮華因　20.蓮
　　　　華語
北方輪　21.蓮華不空自在　22.蓮華舞自在　23.蓮華護　24.蓮華ヤクシャ　25.蓮
　　　　華拳
八供養　26.蓮華嬉女　27.蓮華鬘女　28.蓮華歌女　29.蓮華舞女　30.蓮華香女
　　　　31.蓮華華女　32.蓮華燈女　33.蓮華塗女
四摂　　34.馬頭　35.不空羂索　36.蓮華鎖　37.蓮華遍入

　　には，『真実摂経』で説かれた心真言の順番にしたがって三十七尊の尊名が列挙さ
れている。したがって，尊名はアーナンダガルバの『真実作明』に基づいた。この
註釈書はチベット語訳しか現存していないので，チベット語訳名を和訳し記した。
　　全世界を調伏するという大マンダラの形態は，基本的に構造は金剛界大マンダラ
を踏襲している。どちらの大マンダラにも，共通して外輪（bāhyamaṇḍala）とそ
の内側に宮殿が描かれている。全世界を調伏するという大マンダラの外輪全体は四
角形であり，その四方にはそれぞれ荘厳された門があるという点は，金剛界大マン
ダラと共通しているが，宮殿が八葉蓮華（padma aṣṭadala）の形をしている点に特

40

Ā...Ānandagarbha『真実作明』Tattvālokakārī（TAK）Toh.2510, Ota.3333
・その他の略号
D...sDe dge 版
P…北京版
大正...大正新脩大蔵経

1. 一切如来法サマヤ大儀軌王（遍調伏品）の構成

　一切如来法サマヤ大儀軌王（sarvatathāgatadharmasamayamahākalparāja）は，四種のマンダラ広大儀軌（maṇḍalavidhivistara）から構成されている。それらのマンダラ広大儀軌には，観自在菩薩により六種のマンダラ（①〜⑥）が説かれている。四種のマンダラ広大儀軌と六種のマンダラの名称を対応させると，次のようになる。

　　Ⅰ．全世界調伏大マンダラ広大儀軌（sakalajagadvinayamahāmaṇḍalavidhivistara）
　　　①全世界を調伏する（sarvajagadvinaya）という最勝なる大マンダラ

　　Ⅱ．蓮華秘密印マンダラ広大儀軌（padmaguhyamudrāmaṇḍalavidhivistara）
　　　②蓮華秘密（padmaguhya）という最勝なる印マンダラ

　　Ⅲ．智マンダラ広大儀軌（jñānamaṇḍalavidhivistara）
　　　③法智（dharmajñāna）という最勝なる智マンダラ

　　Ⅳ．業マンダラ広大儀軌（karmamaṇḍalavidhivistara）
　　　④蓮華業（padmakarma）という最勝なる業マンダラ

　これらの広大儀軌に付随して，⑤四印マンダラ（caturmudrāmaṇḍala）と⑥一［印］マンダラ（ekamaṇḍala）が説かれている。

　このように，一切如来法サマヤ大儀軌王には，四種の印によって描かれる四種のマンダラ（①〜④）と，四印を総合したマンダラ（⑤）と，一印にまとめたマンダラ（⑥）という六種のマンダラが説かれている。

2. 全世界を調伏するという最勝なる大マンダラ

　全世界調伏大マンダラ広大儀軌には，全世界を調伏する（sarvajagadvinaya）という最勝なる大マンダラ（mahāmaṇḍala）が説かれている。この広大儀軌には諸尊出生の心真言が三十七説かれている。それはこの大マンダラが三十七尊から構成されていることを意味する。中央輪・東方輪・西方輪・南方輪・北方輪にそれぞれ五尊ずつ，内供養と外供養の女尊が八尊，四方の門に四摂が配置されている（図1）。

　三十七尊の尊名については，『真実摂経』とシャーキャミトラの逐語釈『コーサラ荘厳』には明記されていない。しかし，アーナンダガルバの逐語釈『真実作明』

39

『真実摂経』一切如来 法サマヤ大儀軌王（遍調伏品）のマンダラ

吉　澤　朱　里

は じ め に

　『真実摂経』の根本タントラは四つの大儀軌王（四大品[(1)]）からなる。四大儀軌王は寄せ集めではなく，四つで一つの壮大な全体をなしている。ところが，『真実摂経』の学術研究は，そのほとんどが初めの一切如来大乗現証大儀軌王（金剛界品）に集中してきた。

　『真実摂経』の全体像を明らかにするには，一切如来大乗現証大儀軌王（金剛界品）だけではなく，他の大儀軌王についても，サンスクリット原典からの研究が必要である。

　本稿は他の三大儀軌王の中から，「全世界の調伏（sakalajagadvinaya）」をテーマとする第三番目の大儀軌王「一切如来法サマヤ大儀軌王（遍調伏品）」を選び，梵文写本とサンスクリット校訂本，そしてその逐語釈（チベット語訳）に基づき，内容を明らかにする。

【資料および略号】

・『真実摂経』Sarvatathāgatatattvasaṃgraha（STTS）

STTS…『真実摂経』サンスクリット原典の写本（folio.No.は貝葉に記された番号に準ずる。）
　　　　Kaiser Library Manuscript Collection Project Kaiser Library, Kaiser Mahal,
　　　　Kathmandu, Nepal KL Acc. No.143 KLD No.0108（Corresponds to Nepal-German
　　　　Manuscript Preservation Project Reel No.C14/20）

H（ed.）…堀内寛仁　1974『梵蔵漢対照　初會金剛頂經の研究　梵本校訂篇（下）
　　　　　　　　　　　　—遍調伏品・義成就品・教理分—』密教文化研究所

STTS Tib...『真実摂経』チベット語訳
　　　　　Śraddhākaravarman, Rin chen bzang po "de bzhin gshegs pa thams cad kyi de kho
　　　　　na nyid bsdus pa zhes bya ba theg pa chen po'i mdo" Toh.479, Ota.112

STTS Ch...『真実摂経』漢訳 施護『一切如來眞實摂大乗現證三昧大教王經』大正 No.882

・『真実摂経』のインド人大学匠による註釈書

Ś...Śākyamitra『コーサラ荘厳』Kosalālaṅkāra（KAT）Toh.2503, Ota.3326

(2000) *Ajanta — Handbuch der Malereien / Handbook of Paintings 1: Erzählende Wandmalereien / Narrative Wall-paintings.* Wiesbaden: Harrassowitz Verlag.

Shimada, Akira

 (2012) "Formation of Andhran Buddhist Narrative: A Preliminary Survey." In *Buddhist Narrative in Asia and Beyond: In Honour of HRH Princess Maha Chakri Sirindhorn on Her Fifty-Fifth Birth Anniversary, Vol. 1,* ed. Peter Skilling and Justin McDaniel. Bangkok: Institute of Thai Studies, Chulalongkorn University, pp. 17-34.

高田修

 (1967) 『佛像の起源』東京: 岩波書店.

田辺勝美 編

 (2007) 『平山コレクション ガンダーラ佛教美術』東京: 講談社.

上枝いづみ

 (2017) 「ガンダーラの仏塔円胴部にみられる伝記的仏伝表現について―奈良国立博物館所蔵仏伝図浮彫群を中心に―」『アジア仏教美術論集 中央アジアⅠ ガンダーラ～東西トルキスタン』宮治昭編，東京: 中央公論美術出版，pp. 137-165.

Waldschmidt, Ernst

 (1953) *Das Mahāvadānasūtra, ein kanonischer Text über die sieben letzten Buddhas: Sanskrit, verglichen mit dem Pāli nebst einer Analyse der in chinesischer Übersetzung überlieferten Parallelversionen,* Teil I. Berlin: Akademie-Verlag.

 (1957) *Das Catuṣpariṣatsūtra, eine kanonische Lehrschrift über die Begründung der buddhistischen Gemeinde: Text in Sanskrit und Tibetisch, verglichen mit dem Pāli nebst einer Übersetzung der chinesischen Entsprechung im Vinaya der Mūlasarvāstivādins,* Teil II. Berlin: Akademie-Verlag.

図版出典一覧

図1　高田（1967: 挿図 14）を部分拡大した。
図2　Faccenna（1962: Pl. 23a）
図3　栗田（2003: Fig. 211）
図4　栗田（2003: Fig. 237）
図5　栗田（2003: Fig. 237）を部分拡大した。
図6　肥塚・宮治編（2000: 挿図 110）
図7　Knox（1992: Pl. 62）を部分拡大した。
図8　肥塚・宮治編（2000: 挿図 110）を部分拡大した。

附記　本稿は，日本学術振興会科学研究費補助金（若手研究：20K12871）による研究成果の一部である。

（2020） *The Mahāvastu: A New Edition* Vol. II, Bibliotheca Philologica et Philosophica Buddhica XIV, 2. Tokyo: The International Research Institute for Advanced Buddhology Soka University.

Marshall, Sir John

（1951） *Taxila*, 3vols. Cambridge: Cambridge University Press, rpt. New Delhi: Motilal Banarsidass, 1975.

Marshall, Sir John and Foucher, Alfred

（1940） *The Monuments of Sāñchī*, 3vols. London: Probshain, rpt. New Delhi: Swati Publications, 1982.

宮林昭彦

（1981） 「義浄の戒律観」『大乗仏教から密教へ: 勝又俊教博士古稀記念論集』東京: 春秋社，pp. 733-745.

宮治昭

（2010） 『インド仏教美術史論』東京: 中央公論美術出版.

水野弘元

（1984） 『釈尊の生涯 増補版』東京: 春秋社. （初版: 同出版社, 1960）

森章司・本澤綱夫・岩井昌悟 編

（2000） 『原始仏教聖典資料における釈尊伝の研究【3】資料集篇Ⅱ ―【資料集 3】仏伝諸経典および仏伝関係諸資料のエピソード別出典要覧―』東京: 中央学術研究所.

中村元

（1992） 『中村元選集〔決定版〕第11巻 ゴータマ・ブッダⅠ原始仏教Ⅰ』東京: 春秋社.

中西麻一子

（2020a） 「カナガナハッリ大塔におけるスジャーターの乳糜供養について」『アジア仏教美術論集 南アジアⅠマウリヤ朝～グプタ朝』宮治昭・福山泰子編，東京: 中央公論美術出版，pp. 291-322.

（2020b） 「南インドにおける成道図について―満瓶を手がかりとして―」『光華女子大学真宗文化研究所年報: 真宗文化』第29号，pp. 1-16.

（2021） 「南インドにおけるカーラ龍王とその瑞相表現」『光華女子大学真宗文化研究所年報: 真宗文化』第30号，pp. 1-19.

西本龍山

（1975） 「根本説一切有部毘奈耶解題」『国訳一切経印度撰述部 律部 十九』東京: 大東出版社，pp. 1-20. （初版: 同出版社, 1933）

Poonacha, K.P.

（2011） *Excavations at Kanaganahalli: (Sannati) Taluk Chitapur, Dist. Gulbarga, Karnataka, MASI No. 106*. Delhi: Chandu Press.

劉震

（2020） 『禅定与苦修（修訂本）：关于佛傳原初梵本的発見和研究』上海: 上海古籍出版. （初版: 同出版社, 2010）

佐々木閑

（1985） 「『根本説一切有部律』にみられる仏伝の研究」『西南アジア研究』第24号，pp. 16-34.

Schlingloff, Dieter

Fourth Centuries after Christ. / From the Sculptures of the Buddhist Topes at Sanchi and Amaravati. London: Indian Museum, rpt. Delhi: Gyan Publishing House, 2021.

吹田隆道

　(1990)　「大本経類」に見る過去仏思想と二つの展開」『佛教大学仏教文化研究所所報』第8号，pp. 19-24.

　(1993)　「「大本経」に見る仏陀の共通化とレベル化」『渡邊文麿博士追悼記念論集・原始仏教と大乗仏教 上』京都: 永田文昌堂，pp. 271-273.

　(2003)　*The Mahāvadānasūtra: A New Edition Based on Manuscripts Discovered in Northern Turkestan,* SWTF, Im Auftrage der Akademie der Wissenschaften zu Göttingen herausgegeben von Heinz Bechert, Beiheft 10. Göttingen: Vandenhoeck & Ruprecht.

Gnoli, Raniero with the assistance of T. Venkatacharya

　(1977)　*The Gilgit Manuscript of the Saṅghabhedavastu: Being the 17th and Last Section of the Vinaya of the Mūlasarvāstivādin, Part I.* Roma: Istituo Italiano per il Medio ed Estremo Oriente.

平岡三保子

　(2020)　「サーンチー第一塔南門東柱の仏伝場面—主題・図像・プログラム—」『アジア仏教美術論集 南アジアⅠマウリヤ朝～グプタ朝』宮治昭・福山泰子編，東京: 中央公論美術出版，pp. 97-125.

平岡聡

　(2010)　『ブッダの大いなる物語 下 梵文『マハーヴァストゥ』全訳』東京: 大蔵出版.

外薗幸一

　(2019)　『ラリタヴィスタラの研究 中巻』東京: 大東出版社.

Ingholt, Harald and Lyons, Islay

　(1957)　*Gandhāran Art in Pakistan.* New York: Pantheon Books.

逸見梅栄

　(1982)　『印度に於ける礼拝像の形式研究』東京: 東京美術.

Johnston, E.H.

　(1935)　*The Buddhacarita: or, Acts of the Buddha Part 1 — Sanskrit Text,* Panjab University Oriental Publications No. 31. Calcutta: Baptist Mission Press for the University of the Panjab, Lahore.

Knox, Robert

　(1992)　*Amaravati: Buddhist Sculpture from the Great Stūpa.* London: British Museum Press.

肥塚隆・宮治昭 編

　(2000)　『世界美術大全集 東洋編 13 インド (1)』東京: 小学館.

栗田功

　(2003)　『ガンダーラ美術Ⅰ 佛伝 (改訂増補版)』東京: 二玄社.

Lüders, Heinrich

　(1963)　*Bhārhut Inscriptions*: Revised and supplemented Ernst Waldschmidt, and Madhukar Anant Mehendale, Archaeological Survey of India, CII, Vol. II. Part II. Ootacamund: Government Epigraphist for India.

Marciniak, Katarzyna

BHSD = *Buddhist Hybrid Sanskrit Grammar and Dictionary, Vol. 2: Dictionary*, Edgerton, Franklin. New Haven: Yale University Press, 1953.

Chi. = Chinese

DN = *Dīgha-Nikāya*, ed. T.W. Rhys Davids and J.E. Carpenter. Vol. 1-2. London: PTS, 1889-1910, rpt. London: PTS, 1995; ed. J.E. Carpenter. Vol. 3. London: PTS, 1911, rpt. London: PTS, 1992.

MN = *Majjhima-Nikāya*, ed. V. Trenckner. Vol. 1. London: PTS, 1888, rpt. London: PTS, 1979; ed. R. Chalmers. Vol. 2-3. London: PTS, 1896-1899, rpt. London: PTS, 1977.

Pā. = Pāli

PTS = The Pali Text Society, London/Oxford.

Skt. = Sanskrit

SWTF = *Sanskrit-Wöterbuch der buddhistischen Texte aus den Turfan-Funden*, Lieferung 1-29. Göttingen: Vandenhoeck & Ruprecht.

s.v. = *sub verbo, sub voce*（under the specified word）

T. / 『大正蔵』 = *Taishō Shinshū Daizōkyō* 大正新脩大藏經, ed. 高楠順次郎・渡邊海旭, 100 vols. 東京: 大藏出版株式会社内大正新脩大藏經刊行會, 再刊発行, 1960-1979.（初版: 大正新脩大藏經刊行會, 1924-1934）

Vin. = *Vinayapiṭaka*, ed. H. Oldenberg. Vol. 1-5. London: PTS, 1879-1883, rpt. Oxford: PTS, 1969-1995.

参考文献（アルファベット順）

荒牧典俊・D. Dalayan・中西麻一子

（2011）『大乗佛教起源論のための佛教美術史的基礎研究 研究成果報告書（代表: 荒牧典俊)』（科学研究費報告書）, 京都: 龍谷大学仏教文化研究所.

Bopearachchi, Osmund

（2016）*Seven weeks after the Buddha's Enlightenment: Contradictions in Text, Confusions in Art.* Delhi: Manohar Publishers & Distributors.

（2020）*When West Met East: Gandhāran Art Revisited*, vol. 1-2. Delhi: Manohar Publishers & Distributors.

Burgess, James

（1887）*The Buddhist Stupas of Amaravati and Jaggayyapeta in the Krishna District, Madras Presidency, Surveyed in 1882*, Archaeological Survey of Southern India, vol. 1. London: Trübner, rpt. Varanasi: Indological Book House 1970.

Coomaraswamy, Ananda Krishna

（1956）*La Sculpture de Bharhut*. Paris: Vanoest.

Faccenna, Domenico

（1962）*Sculptures from the Sacred Area of Butkara I (Swat, W. Pakistan) Part 2, Plates I-CCCXXXV*, Instituto Iamiano per il Medio ed Estremo Oriente, Centro Studi e Scavi Archeologici in Asia: Reports and Memoirs; Vol. II, 2. Roma: Istituto Poligrafico dello Stato, Libreria dello Stato.

Fergusson, James

（1868）*Tree and Serpent Worship: or, Illustrations of Mythology and Art in India in the First and*

267)

㊼ その他，一部の初転法輪図の台座上にも敷草が認められる。栗田（2003: Figs. P3-II, 269, 280, 281）

㊸ 文献資料との対応としては，説一切有部の『長阿含』第4経「四衆経」（Catuṣpariṣatsūtra）（Waldschmidt1957: 102）の梵天勧請前に縁起を静観する場面冒頭で，菩提樹下の草座に坐すことが再び記されていることにも注意が必要である。『根本説一切有部毘奈耶破僧事』巻第六〔T. 24, No. 1450, 126a15-16〕，『根本説一切有部律』「破僧事」（Saṃghavedavastu）（Gnoli1977: 127, 2-4）などの同箇所にもあり，いずれも説一切有部所伝の仏伝に表示される。

㊹ アマラーヴァティーでは，苦行放棄後の場面にナイランジャナー河での沐浴図（Knox1992: Pl. 6）がある。

㊺ カナガナハッリに一例（ADN 科研: 67, Kanaganahalli 10. Poonacha2011: Pl. 90A），アマラーヴァティーに五例（Knox1992: Pls. 6, 69. Fergusson1868: Pl. 67. Burgess1887: Pls. 34, 37-2），ナーガールジュナコンダに一例（肥塚・宮治編 2000: 図130）の計七例である。

㊻ 特にアマラーヴァティーとナーガールジュナコンダの作例は，『ラリタヴィスタラ』，『マハーヴァストゥ』とそれに対応する漢訳のみが記す満瓶が背景に描き込まれている。龍王讃歎説話に記される瑞相表現については，拙稿（2021: 表1）に各仏伝文学の瑞相表現を整理して示している。また，アマラーヴァティーの三作例（3世紀）は，仏塔図の基壇正面部の区画に位置する。仏塔に安置された仏立像へ礼拝する供養者を交えた礼拝像図に龍王讃歎図の要素が独自に組み込まれたものと解釈した。

㊼ アマラーヴァティーの空の御座のヴァリエーションについては，逸見（1982: 185-187, 図66）の解説する10種類の椅子と線画を参照した。

㊽ Lüders（1963: 149, B57）Coomaraswamy（1956: Fig. 170）

㊾ Marshall and Foucher（1940: Pl. 29），玉座に坐る魔王の表現については宮治（2010: 310, 図 III-5a）を参照。それとは別に王が玉座に坐る表現を西門（第二横梁背面南端区分）にも見ることが出来る。Marshall and Foucher（1940: Pl. 29），逸見（1982: 187, 図76）を参照。

㊿ Schlingloff（2000: vol. I, 36）

(62) Knox（1992: Pl. 62）マーンダータ王説話図中の「玉座の転輪聖王」については，宮治（2010: 282-283, 図 II-62）を参照した。その他には，占夢図に描かれるシュッドーダナ王が坐す玉座（Knox1992: Pl. 41）なども挙げられる。

(63) カナガナハッリ大塔上段レリーフ石板の玉座は，六牙象本生図（ADN 科研: 82, Kanaganahalli 41. Poonacha2011: Pl. 66A）とサータヴァーハナ朝の王族二名（ADN 科研: 81, Kanaganahalli 40; 90, Kanaganahalli 58. Poonacha2011: Pl. 69A, 61A）の玉座を見ることができる。

(64) 拙稿（2021: 10-13）もあわせて参照されたい。

(65) アマラーヴァティーの師子座については，逸見（1982: 186）の線画（図66, 6-9）を参照。

(66) 南インドの成道図は十例あり，そのうち師子座で表されるのはアマラーヴァティーに三例（Knox1992: Pls. 63, 88. 肥塚・宮治編 2000: 図110），とチャンダヴァラムに一例（中西 2020b: 図3）の四作例である。

(67) 『普曜経』の当該箇所は，註㊴を参照。『方広大荘厳経』〔T. 3, No. 187, 588a4-14〕

略号

ADN 科研＝荒牧典俊・D. Dalayan・中西麻一子　see　荒牧・Dalayan・中西（2011）

hīnādhimuktikānāṃ sattvānāṃ matiparitoṣaṇārthaṃ bodhisattvas tṛṇamuṣṭim ādāya yena bodhivṛkṣas tenopasaṃkrāmad upasaṃkramya bodhivṛkṣaṃ saptakṛtvaḥ pradakṣiṇīkṛtya svayam evābhyantarāgraṃ bahirmūlaṃ samantabhadraṃ tṛṇasaṃstaraṇaṃ saṃstīrya…tasmiṃs tṛṇasaṃstare nyaṣīdat.

Lalitavistara, ch. 19, Bodhimaṇḍopagamanaparivarta. 外薗（2019: 校訂 298, 8-300. 1）

このラリタヴユーハという菩薩の三昧の威力によって，すべての地獄，畜生，餓鬼（ヤマの世界に属するものたち），すべての神々と人間，そしてあらゆる状況で生まれたものたち，全衆生が，菩提樹下の師子座に坐った菩薩を見た。しかしながらさらに，**信心が少ない衆生の心を満足させるために，菩薩は一杯の草を携えて，菩提樹があるところに近づいていった。** 近づいて，菩提樹を七回右繞して，自分自身で内側に〔草の〕先端を，外側に〔草の〕根元をした，完璧に美しい草の座を敷いて〔中略〕その草の座の上に坐した。

外薗（2019: 601）は，*hīnādhimuktika- sattva-* を「低劣なるものを信解せる衆生」と訳す。

(39) 『普曜経』〔T. 3, No. 186, 515a25-27〕では，次のように記される。「**其の下劣衆なる大薄福の者**は，菩薩身の草の蓐に坐すを見，菩薩の所に詣きて七匝右繞す。爾時，菩薩則ち自然に師子之座に坐す」

(40) Marshall and Foucher（1940: Pl. 19, d3），またサーンチーの草刈人の布施図を考察するにあたり，南門東柱の全区画を解明した平岡三保子（2020: 110-111）を参照した。

(41) 草刈人の布施図の聖樹がピッパラ樹（菩提樹）であることは，平岡三保子（2020: 110）によって比定されている。

(42) 『修行本起経』〔T. 3, No. 184, 470a28-b1〕「見一刈草人，菩薩便問曰。「今汝名何等」「我名爲吉祥。**今刈吉祥草。今汝施我草」，**『普曜経』〔T. 3, No. 186, 514c18-19〕「於時菩薩見路右邊，有一人名曰吉祥。**刈生青草柔軟滑澤」，**『仏本行集経』〔T. 3, No. 190, 773a8-11〕「是時忉利帝釋天王，以天智知菩薩心已，即化其身，爲刈草人。去於菩薩，不近不遠，右邊而立。**刈取於草**。其草青緑」

(43) Faccenna（1962: Pl. 23a），Ingholt and Lyons（1957: Pls. 59, 60）

図 2 の草刈人の真下の画面の枠部分に地面に置かれた鎌が認められる。その他，ガンダーラ地域出土の草刈人の布施図のなかで，敷草を持つ草刈人の腰に鎌が差し込まれているのをシクリ小塔円胴部の草刈人の布施図などに見ることが出来る。栗田（2003: Figs. 208, 209, 211）を参照。

(44) Ingholt and Lyons（1957: Pl. 62），栗田（2003: Figs. 212, 213, 218），田辺編（2007: Fig. I-22）

(45) その他，草刈人布施図と菩提座の準備図が連続する浮彫に栗田（2003: Figs. 215, 216）がある。

(46) カーシピー派の擬似仏龕浮彫の画像は Bopearachchi（2020: vol. 2, Cat. No. 63）を参照されたい。

(47) Bopearachchi（2016: 34, 2020: vol. 1: 109-111）

(48) 草刈人の布施図を含む場面展開が確認できるガンダーラ地域出土の作例としては，栗田（2013: Fig. 187）があり，〈苦行→乳糜供養→草刈人の布施〉と展開する。この乳糜供養図については，拙稿（2020a: 303-304）で考察し，乳糜を捧げる女性を文献資料の記述からナンダーとナンダバラーである可能性を指摘した。

(49) Faccenna（1962: Pl. 24），Ingholt and Lyons（1957: Pl. 66），栗田（2003: Figs. 226, 227, 228, 229, 235）

(50) Ingholt and Lyons（1957: Pl. 68），栗田（2003: Figs. 237, 239）

(51) Marshall（1951: Pl. 114）マーシャルは解説で，草の散りばめられた座（grass-strewn throne）としている。

(52) Marshall（1951: Pl. 117），栗田（2003: Figs. 245, 246, 248, 255, 256, 257, 260, 261, 263, 265, 266,

⑳　龍王讃歎に記される過去仏への言及は，拙稿（2021: 4）を参照されたい。龍王讃歎は初期経典には記されていない。つまり龍王讃歎は，仏伝文学の制作者が，過去仏に倣うという意味付けを用いて，仏伝を物語るための新たなエピソードやより華美な表現によって創作された説話の一つと考えられる。

㉔　『仏本行経』［T. 4, No. 193, 75c28］「受柔軟草　散金剛座　草皆齊整」

㉕　『根本説一切有部毘奈耶破僧事』［T. 24, No. 1450, 122c23-123a1］

㉖　Gnoli（1977: 113, 8-24）

㉗　『衆許摩訶帝経』［T. 3, No. 191, 950a18-24］

㉘　『仏本行集経』「向菩提樹品　下」［T. 3, No. 190, 777c29-778b23］

㉙　西本（1975: 3-4），宮林（1981: 739-741）によれば，義浄が著した『大唐西域求法高僧伝』［T. 51, No. 2066, 8b9-11］および『南海寄帰内法伝』［T. 54, No. 2125, 205b4-5］の記述から，ナーランダー寺であるとされる。現在，出土地域別に見れば，『根本説一切有部律』「破僧事」は，義浄の訳出した『根本説一切有部毘奈耶破僧事』，ギルギット出土とトルファン出土の梵本 Saṃghavedavastu の三本が現存する。本稿では，インド内陸部で伝持された可能性があり，佐々木（1985: 21-25）の比較研究によって古いとされる漢訳『根本説一切有部毘奈耶破僧事』を優先して提示する。

㉚　Gnoli（1977: 113, 21-22）

㉛　『仏本行経』［T. 4, No. 193, 75c18］，『衆許摩訶帝経』［T. 3, No. 191, 950a2］では，金剛座は三世の如来たち（過去仏）が成道した場所であるとする。『根本説一切有部毘奈耶破僧事』［T. 24, No. 1450, 122b23-24］，Saṃghavedavastu（Gnoli1977: 111, 10-13），『仏本行集経』「向菩提樹品下」［T. 3, No. 190, 778b11-12］も同様の記述を有する。

㉜　『望月　佛教大辞典2 コ-シ』（s.v. コンゴウザ）を参照。菩提樹下の金剛座については，宮治（2010: 326）が『方広大荘厳経』［T. 3, No. 187, 585c27-29］から，菩提樹下の地が金剛でできていて壊れることがない場所であることに言及している。

㉝　『マハーヴァストゥ』の草座に関する記述は，①「偉大なる出家」（Sukumārasūtra）＝ Marciniak（2020: 168-169），②「観察経〔前半〕」（Avalokitasūtra（I））＝ Marciniak（2020: 334），③「観察経〔別〕」（Avalokitasūtra（III））＝ Marciniak（2020: 385），④「マーラの最後」（The Defeat of Māra）＝ Marciniak（2020: 478）の四つのエピソード中に語られている。

　　なお，『マハーヴァストゥ』「観察経〔別〕」で言及される草座は，草刈人の布施に当てはまらないため森・本澤・岩井編（2000: 90-92）の「【23-05】成道─草刈り人のクサ草献上」の出典一覧に登録されてはいない。

㉞　平岡聡（2010: xvii-xviii）のシノプシス（梗概）にしたがい「観察経〔別〕」とする。Marciniak（2020: VIII）では，Avalokitasūtra（III）に相当する。

㉟　拙訳に際し，平岡聡（2010: 49, 4-8）を参照した。

㊱　BHSD（s.v. pauruṣa-）を参照。高さの単位。男性の身長を一つの単位とする。

㊲　BHSD（s.v. lūkha-）を参照。平岡聡（2010: 49, 4-5）では「思惑の劣った有情」と訳される。

㊳　当該箇所の拙訳は次の通りである。拙訳する際には，外薗（2019: 601, 12-20）を参照した。

　　　tathāsyaiva lalitavyūhasya bodhisattvasamādher anubhāvena sarvanirayatiryagyoniyamalokikāḥ,
　　　sarve devā manuṣyāś, ca sarvagatyupapannāḥ sarvasattvā bodhisattvaṃ paśyanti sma
　　　bodhivṛkṣamūle siṃhāsane niṣaṇṇam.
　　　atha ca punar

31

『四分律』「吉安」，『五分律』「吉安」，『根本説一切有部毘奈耶出家事』「常住」，『根本説一切有部毘奈耶雑事』「善吉」，『普曜経』「吉祥」，『ラリタヴィスタラ』「スヴァスティカ」，『マハーヴァストゥ』「偉大なる出家」「スヴァスティカ」，『マハーヴァストゥ』「観察経〔前半〕」「スヴァスティカ」，『マハーヴァストゥ』「マーラの最後」「スヴァスティカ」である。

　　　『ブッダチャリタ』第12章第119詩節の当該箇所では，草刈人の固有名が記されず，また草刈人もこれまでの yāvasika- ではなく lāvaka-「刈る者」を用いる。註⑰の拙訳を参照されたい。『仏所行讃』[T. 4, No.192, 25a7] では「穫草人」と記す。『五分律』[T. 1421, No. 22, 102c15-16] の草刈人の名は「吉安」とするが，明本は「吉祥」とする。

⑮　帝釈が草刈人に化したことを記す文献は『過去現在因果経』，『根本説一切有部毘奈耶破僧事』，梵本『根本説一切有部律』「破僧事」(Saṃghabhedavastu)，『方広大荘厳経』「詣菩提場品 第十九」，『仏本行集経』「向菩提樹品 中」の五経が挙げられる。

⑯　帝釈から草を受け取ると記しているのは『衆許摩訶帝経』[T. 3, No. 191, 950a19-20] のみである。

⑰　*tato bhujaṅgapravareṇa saṃstutas **tṛṇāny upādāya śucīni lāvakāt** /*
　　kṛtapratijño niṣasāda bodhaye mahātaror mūlam upāśritaḥ śuceḥ //
　　Buddhacarita, ch. 12, Ārāḍadarśana, v. 119. Johnston（1935: 144, 5-8）
　　　それから，最も優れた蛇によってほめたたえられた者は，**清らかな複数の草を刈る者より受け取ったあと，**覚りのために立てた誓いとともに，大きな大樹の根元に寄りかかり，座った。

⑱　その他，『大正蔵』に所収される『異出菩薩本起経』[T. 3, No. 188, 620a9] の草名は「高草」とあるが，元本，明本は「藁草」とする。

⑲　敷草を中村（1992: 281-283）はクシャ草，水野（1984: 76-77）はムンジャ草とするが仏伝文学の記述では確認されない。

⑳　『四分律』[T. 22, No. 1428, 781a19-23] と『五分律』[T. 22, No. 1421, 102c14-17] の草刈人の布施は，端的であらすじと同じである。

㉑　『修行本起経』[T. 3, No. 184, 470a24-b21] の草刈人の布施場面では，シッダールタが草刈人の吉祥から吉祥草を受けて，吉祥と詩偈で交わす会話の中に過去仏への言及がある。『ラリタヴィスタラ』では次のように記される。拙訳に際し，外薗（2019: 596, 14-17）を参照した。
　　atha khalu bhikṣavo bodhisattvasyaitad abhavat. kutra niṣaṇṇais taiḥ pūrvakais tathāgatair anuttarā samyaksaṃbodhir abhisaṃbuddhā iti. tato' syaitad abhūt. tṛṇasaṃstare niṣaṇṇair iti.
　　Lalitavistara, ch. 19, Bodhimaṇḍopagamanaparivarta. 外薗（2019: 校訂 288, 7-9）
　　　さて，その時，比丘たちよ，菩薩に次のような思いが生じた。「どのようなところに坐すことで，彼ら過去の如来たちは，無上正等覚が得られたのだろうか」と。それから，彼にこのような思いが生じた。「草の座に坐すことで（無上正等覚が得られた）」と。

　　　その他，『ラリタヴィスタラ』に対応する漢訳は次の通り。『普曜経』[T. 3, No. 186, 514c13-15]「「諸の過去仏，何の坐に在る為に，無上なる正真の道を成じ得て，正覚を為すや」と。復更た，念じて言く，「過去の諸佛，草の蓐に坐して最正覚を成したもう」と」，『方広大荘厳経』[T. 3, No. 187, 587a20-22]「「古昔，諸佛，何の座に坐して，阿耨多羅三藐三菩提を證したもうや」と。是の念を作す時，即ち過去の諸佛，皆な淨草に坐して，正覚を成したもうを知る」

㉒　「大本経」類に説かれる過去仏の伝記ついて吹田（1990）（1993）は，「大本経」は釈尊の各事蹟をヴィパッシン仏の伝記に投影し，段落ごとに「これはこの場合，法たること（dharmatā）である」と記すことで，諸仏の持つべき共通性が図られているとする。

『根本説一切有部毘奈耶雑事』,『ラリタヴィスタラ』には,カーリカ龍王(Skt. *kālika-nāgarājan-*, Chi. 伽陵伽,迦利迦龍王)とあり,二通りの名が存在する。

(5) 南インドの龍王讃歎図については,拙稿(2021)で検討している。

(6) 乳糜供養が初期経典に記されないことについては,拙稿(2020a: 292-294)を参照されたい。

(7) MN 第26経の苦行放棄後の場面展開は次の通り。

> 比丘たちよ,その私が,何が善であるかを探求する者であり,最上なる寂静のすぐれた境地を探し求めて,マガダ国を順に遊行しつつ,ウルヴェーラーのセーナー村があるところに到着した。そこにおいて,心地の良い地域を,清らかな密林を,透明で流れ込んでいる河を,憩うべき美しい河岸を,そして周辺に〔托鉢に〕行く範囲にある村を見つけました。(中略)比丘たちよ。そこで私は「ここは,精進するために充分である」と,他ならぬそこに坐りました
>
> MN 第26経 Ariyapariesanasutta」(MN i, 166, 35-167, 8)

上記の一節の後に,その場で涅槃を得たことが説かれる。MN 第26経では,菩提樹下へ向かう道中の記述は無い。

(8) 「尼師檀」はニシーダナ(Skt. *niṣīdana-*, Pā. *nisīdana-*)の音写で「座具」もしくは「敷布」と訳される。次に示す DN 第16経やパーリ律の記述から,「座具」は携帯できる敷物であることがわかる。

> 「アーナンダよ。座具を持ちなさい。チャーパーラチェーティヤがあるところへ行きましょう,日中の休息のために」(*gaṇhāhi Ānanda nisīdanaṃ. yena cāpālaṃ cetiyaṃ ten' upasaṃkamissāmi divā-vihārāyāti*. DN 16, Mahāparinibbānasuttanta: DN. ii, 102, 6)
>
> 「座具と名付けられるものを敷物と言う」(*nisīdanaṃ nāma sadasaṃ vuccati. Vinayapiṭaka*, Pācittya, 89: Vin. iv, 171, 15)

(9) BHSD(*s.v. sthāma(n)-*)を参照。

(10) SWTF(*s.v. yāvasika-*)の訳 *Grasverkäufer* を参照し,草売人とすべきところ,本稿では馴染みのある草刈人と拙訳した。また,*yāvasika-* は *yavasa-*「穀物」,「草」からの派生語として,草にかかわることを行う者と解される。

(11) 劉(2020: 227, n. 1)を参照し,*saṃstīrya* として拙訳した。SWTF(*s.v. tṛṇasaṃstaraka-*)もあわせて参照。

(12) Waldschmidt(1953: Teil1, 133, n. 5)もこの箇所については対応経が無いと記している。

その他,類例としては MN 第12経「大獅子吼経」(Mahāsīhanādasutta)の対応経である『身毛喜竪経』に,MN 第12経には言及されない乳糜供養と草刈人の布施が連続して記される。

> 一聚落中に一女人有り。名を善生と曰う。即ち乳糜を以て,我に奉ず。我れ,既に食し已りて,乃ち邪嚩悉迦仙人の住処に詣り,吉祥草を求む。得已りて執持し,漸次,大菩提樹に往詣す。到り已りて,右繞すること其の樹に三匝し,彼の樹下に於いて,内外に吉祥之草を周布して,其の座と為す。舎利子,我れ時に,上に於いて結跏趺坐し,端身して正念す。
>
> 『身毛喜竪経』[T. 17, No. 757, 599b6-11]

この一節では,菩提樹下に敷く草が吉祥草であること,それを邪嚩悉迦仙人から受け取っている。邪嚩悉迦は *yāvasika-* の音写であり,この箇所では仙人の名前として理解されている。

(13) 自ら草を取ることを記した文献は『太子瑞応本起経』,『異出菩薩本起経』の二経である。

(14) 草刈人から草を受けると記す十四経と草刈人の名は,『ブッダチャリタ』「固有名無し」,『仏所行讃』「固有名無し」,『仏本行経』「吉祥」,『修行本起経』「吉祥」,『ニダーナカター』「ソッティヤ」,

記すため，南インドで草刈人の布施が不表現であることには，このような一部の仏伝文学中の草座から師子座への変容が関わっていると考えられる。

お わ り に

以上，草刈人の布施が南インドで受容されなかった要因について，文献資料と図像資料の両側面から検討を行った。草刈人の布施図を通して眺めるガンダーラ地域と南インドは，両地域の仏教の特色と両地域特有の表現が対照的に浮かび上がる結果をもたらしている。

ガンダーラ地域においては，説一切有部僧団が初期経典の段階から草刈人の布施を伝持していた土台があり，草座の表現が草刈人の布施図のみならず複数の仏伝図に表されるほどに好まれ，重要視されていた。そして，その背景にある仏伝文学には，過去仏たちの行為を由緒にしてブッダと過去仏との共通性を示そうとする傾向がみられる。

他方，南インドにおいては，南方上座部所伝の初期経典に草刈人の布施が伝持されておらず，草座の表現もいずれの仏伝図にもみられない。南インドでは龍王讃歎図を好んで採用し，仏伝文学の場面展開よりもブッダと貴人とを同一視する傾向を強めた表現へと独自に展開していた。そして，四例の成道図に描かれる空の御座について，脚部を師子の脚で表わした師子座と解すならば，草座ではなく師子座に坐ることを記した仏伝文学が背景にあるといえる。ただし，本稿の研究過程で見出された南インドの師子座表現については，文献資料の精査を含めてより広範囲な資料収集を要するため，今後の研究課題として引き続き調査を進めていきたいと考えている。

〈註〉
(1) 草刈人の布施説話は，「草刈人の奉献」とも名付けられている。
(2) Knox（1992: Pl. 8）の解説には，アマラーヴァティー大塔欄楯柱内側面の円形区画に，四天王奉鉢と二商人の布施と一緒に草の束を持つ草刈人スヴァスティカがいるとする。しかし，Shimada（2012: 28-30）の仏伝リスト（Table A: Topic of the Buddha's life in Amaravati sculpture（ca. 50-250 CE））には無く，摩耗が激しいため，筆者も確認できなかった。
(3) 成道図については拙稿（2020b）を参照されたい。
(4) 龍王讃歎は，「カーラ龍王の讃歎」または「カーリカ龍王の讃歎」，「カーリカ龍王の讃偈」とも名付けられている。龍王の名は『ブッダチャリタ』（第12章，第116詩節 kāla- bhujagottama-），『マハーヴァストゥ』そして『ニダーナカター』（ジャータカ註釈文献，序説）では，カーラ龍王（kāla- nāgarājan-）と記され，それに対して『根本説一切有部律』「破僧事」Saṃghabhedavastu,

28

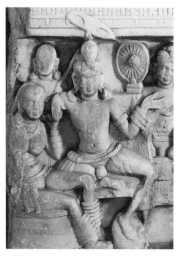

図7　マーンダータ王説話図中の
　　転輪聖王の玉座（部分）ア
　　マラーヴァティー　大英博
　　物館蔵

図8　図6の空の御座部分

するバールフット，サーンチー第1塔，アジャンター前期石窟の古代初期段階では，
ブッダと貴人の座の表現は明確に描き分けられていたが，仏教が南方へと伝播し，
南インドで仏伝図が制作される際には，ブッダを貴人に準える傾向の高まりととも
に，新たに貴人の玉座をブッダの象徴的表現に用いたことが要因の一つに含まれよ
う[64]。

　最後に第三の要因としては，御座の脚部を師子の脚で表して師子座とすることに
ある（→図8）。アマラーヴァティーの御座を整理した逸見（1982: 186）は，脚部
に丸彫りの師子を表す座と，脚部を師子の脚で表す座の2つのタイプを師子座に比
定する[65]。師子座は本来ならば，師子によって喩えられるブッダが坐す座を指すが，
『望月　佛教大辞典2 コ-シ』（s.v. シシザ）では，後に特殊な高座を指し，さらに
台座に師子を表すことで師子座とする作例を列挙している。師子座については，今
後，より綿密な考察を要するものの，アマラーヴァティーに三例，チャンダヴァラ
ムに一例の御座の脚部を師子の脚で表す成道図があり，師子座をより具体的にイ
メージ化した可能性がある[66]。すでに第二節（2-2. 菩提樹下の草座の設置）で取り
上げた仏伝文学の四経に，シッダールタが神々の設けた師子座に坐したという解釈
があることを確認した。そのうち『ラリタヴィスタラ』は，師子座に坐した後に草
座に坐したとするので対応しないが，『普曜経』，『方広大荘厳経』[67]と，『マハーヴァ
ストゥ』「観察経〔別〕」，「マーラの最後」は草座に坐したあとに師子座に坐したと

27

（50）
４），二商人の奉食図，梵天勧請図などの座上に敷草が認められる（→図５）。成道
後の仏伝図中に草座が引き継がれていることは，ガンダーラ地域においてシッダール
タが菩提樹下の草座に坐したという行為が重要視されていたことを明かしている。

このようなガンダーラ地域で草刈人の布施図を重視して描く背景には，ガンダー
ラ地域で隆盛した説一切有部僧団が初期経典の段階で草刈人の布施を伝持していた
ことと，一部の仏伝文学で過去仏に倣って草座に坐すことが成道するための手順の
一つであると説くことに関係していると考えられる。

4. 南インドにおける玉座と空の御座

草刈人の布施がガンダーラ地域で広く認知されていたこととは対照的に，南イン
ドでは草刈人の布施図を管見の限り確認することが出来ない。この伝承上の相違点
に，いかなる事情が含まれているのかを本節では掘り下げて検討を行う。まず初め
に確認しておくことは，南インドにおいて苦行放棄後の展開にどの場面を図像化し
ているのかであるが，カナガナハッリ，アマラーヴァティー，ナーガールジュナコ
ンダは，乳糜供養図，龍王讃歎図，降魔図，成道図の四作例を共通して有している。
そのなかでも龍王讃歎図は南インドに七例あり，その図像表現には『ラリタヴィス
タラ』，『マハーヴァストゥ』とそれに対応する漢訳のみに記される瑞相表現を用い
た独自の変容もみられるため，草刈人の布施図よりも特に好まれていたことが要因
の一つとして挙げられる。そして第二の要因は，降魔図と成道図に表される座の表
現にガンダーラ地域のような草が敷かれた座ではなく，敷草を必要としない空の御
座を表すことにある（→図６）。南インドの仏伝図に表れる空の御座は，座面と背

図6 仏伝三相図中の成道図（下段部分）
　　　アマラーヴァティー　大英博物館蔵

面にクッションを彫り出すなど種々のヴァ
リエーションに富み，その肘掛椅子の形状
はバールフットのマガデーヴァ本生図の玉
座をはじめ，サーンチー第１塔北門の降魔
成道図中の魔王が坐る玉座，アジャンター
第10窟の六牙象本生図中の王の玉座，アマ
ラーヴァティーのマーンダータ王説話図中
の転輪聖王の玉座（→図７），カナガナハ
ッリの六牙象本生図とサータヴァーハナ朝
の王族の玉座などの貴人が椅子に坐る表現
と酷似する。中インドから西インドに位置

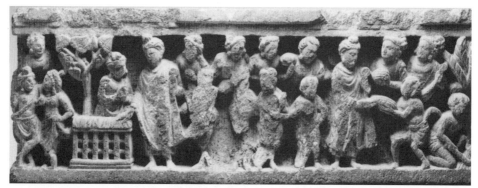

図3　草刈人の布施図（右），菩提座の準備図（左）　2世紀頃　ガンダーラ地域出土　個人蔵

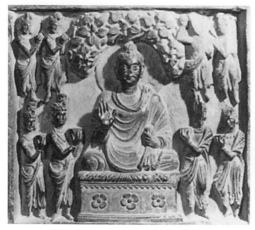

図4　四天王奉鉢図　シクリ小塔円胴部
ラホール博物館蔵

図5　図4の台座部分

を経て画面中央に大きく描かれた成道後の釈迦図に連結すると比定された。ボーペーアーラッチは，この擬似仏龕浮彫の配列が『ラリタヴィスタラ』の場面展開とよく対応し，とくに成道後の釈迦図は『ラリタヴィスタラ』に記されるようにブッダが樹神をしっかりと見つめながら坐している状態であることを指摘する。[47] このほか，小塔円胴部にみられる一連の仏伝図に，苦行から降魔成道までに生じた出来事として龍王讃歎図を欠き，草刈人の布施図を配置する作例もある。[48] 上枝（2017: 152，表1，図版4）によって詳細な場面展開が解明された奈良国立博物館所蔵の34場面のうち，同主題前後は，〈衣服交換→草刈人の布施→梵天勧請〉と展開するため，草刈人の布施図が成道前の出来事を代表する場面に選択されている。

　次に，草座表現に視点を変えると，同主題から連なる他の仏伝図への波及もみられ，降魔図，[49] 先に紹介した擬似仏龕浮彫の成道後の釈迦図，四天王奉鉢図（→図

図1 草刈人の布施図 サーンチー第1塔南門東
柱内側面第三区画

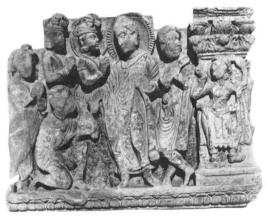

図2 草刈人の布施図 ブトカラⅠ
（スワート地域）出土

次いで，ガンダーラ地域へ伝播した後も，スワート地域ブトカラⅠやシクリの小塔円胴部の浮彫などは，ほぼ同じ構図で草刈人が立っているか，もしくは跪く姿をして敷草をシッダールタに捧げる場面が表される（→図2）[43]。その他，ガンダーラ地域では同主題が他の仏伝図と連続する作例も数点出土している。図3は，右側の草刈人の布施図の続きに，菩提座の準備図[44]（あるいは菩提座につく釈迦図）と名付けられた敷草の取得後を描いた場面が配される[45]。草刈人の布施図は，サーンチーと同様に一図二景をとり，最も右端に跪く男性が，右手に持つ鎌で草を刈る草刈人である。そして，その左側には，腰に鎌をさした二度目の草刈人がシッダールタに草を差し出している。左半分に続く菩提座の準備図については，降魔成道図を考察した宮治（2010: 325-326, 357-361）によって詳細な分析がなされており，画面中央の菩提樹下に草が敷かれた金剛座を配し，片側にその座に坐ろうとするシッダールタ，反対側に魔王とその娘を表して，悟りの象徴である菩提樹下の座をめぐっての争いを暗示すると解される。

また興味深い作例としては，ガンダーラ彫刻の一地方流派であるカーピシー派の擬似仏龕浮彫に表わされる6場面から成る仏伝図が挙げられる[46]。近年，ボーペーアーラッチ（Bopearachchi2016: 30-34, 2020: vol. 1, 71-76, vol. 2, 249-250）による各場面の分析が進み，同浮彫の下段部分には，時系列に右から左へと〈苦行→糞掃衣の洗濯→乳糜供養→龍王讃歎→草刈人の布施→降魔成道〉が並列し，この6場面

bodhivṛkṣamūlaṃ tenopasaṃkramitvā bodhivṛkṣaṃ trikkhutto pradakṣiṇīkṛtvā purimakāṃ tathāgatāṃ samanusmaranto niṣīdi…

Mahāvastu, Avalokitasūtra (III). Marciniak（2020: 385, 4-9）

他の神々は，高さ一パウルシャの師子座を見た。**そこで劣った信心をもつ衆生**⁽³⁷⁾**は，草の座の上に坐った菩薩を見た。**「草の座上に坐って，菩薩は，無上の正等菩提を完全に覚るだろう」と。その時，菩薩は神々と人間と阿修羅の世間の面前で，菩提樹の根元に近づいて，菩提樹を三回右繞して，過去の如来たちを思い浮かべながら坐した。（後略）

　残り三経にも類似表現があり，『ラリタヴィスタラ』には，「あらゆる衆生が師子座に坐る菩薩を見たが，信心が少ない衆生（*hīnādhimuktikānāṃ sattvānāṃ*）の心を満足させるために，菩薩は手一杯の草を携えて菩提樹へ近づき，草の座を敷いて，坐した」と記す一節が語られる。師子座に言及する四経は，草を敷いた金剛座よりも神々が用意した師子座に重点が置かれた表現へと変容していることが見て取れる。

　以上，仏伝文学と諸部派の律に語られる草刈人の布施から二つのエピソードを考察した。次節では，これらの記述を考慮に入れながら，図像資料にどのように表現されるのかを検討する。

3. 草刈人の布施図

　最初期の草刈人の布施図は，サーンチー第1塔南門（東柱内側面第三区画）に位置する。中央の菩提樹下に台座を配し，上部左右には半人半鳥のキンナラが花盆と花綱を持っている（→図1）。そして下部の前面には，異なる時間帯の草刈人を左右に二度描くことで一図二景の表現形式をとる。右側の一度目の草刈人は，大きく腰を曲げて右手に鎌を持って草を刈り，左側の二度目の草刈人は，付き従う女性とともに敷草を両手で抱きかかえて台座の傍に立っている。文献資料との比較では，第一場面の草刈人が草を刈るところを記すのは『修行本起経』，『普曜経』，『仏本行集経』「向菩提樹品 下」にあり，『仏本行集経』では，菩提樹へと向かう菩薩（シッダールタ）が，帝釈が化した草刈人が草を刈っているところに遭遇し，草刈人の名前を尋ねるという対話場面へと展開する。第二場面は，シッダールタ自らが草を取る『太子瑞応本起経』，『異出菩薩本起経』と，帝釈が敷草を捧げたとする『衆許摩訶帝経』を除いて，説一切有部が伝持する初期経典，仏伝文学，諸部派の律のいずれもが合致する一方で，草刈人の背後にいる女性への言及は見られない。

23

金剛座を記す文献に『仏本行経』[24]，『根本説一切有部毘奈耶破僧事』[25]，『根本説一切有部律』「破僧事」[26]（Saṃghabhedavastu），『衆許摩訶帝経』[27]，『仏本行集経』「向菩提樹品下」[28]の五経がある。『仏本行経』[T. 4, No. 193, 75c28] は「（吉祥より）柔軟草を受けとって金剛座に散らすと，すべての草はきちんと整った」とある一方で，義浄によってその原典がナーランダー寺から請来された可能性のある漢訳の『根本説一切有部毘奈耶破僧事』ではより詳しく次のように記される[29]。

　　既に草を得已りて，即ち菩提樹下に詣り，草を敷きて坐せんと欲すれば，草，
　　自ら右旋す。菩薩，此の相を見已りて，復た自ら念じて云わく「我れ今日に於
　　いて證覚すること疑い無し。即ち金剛座に昇り結跏趺坐す」と。
　　『根本説一切有部毘奈耶破僧事』巻第五［T. 24, No. 1450, 122c27-123a1］

　この後すぐに，降魔の場面へと切り替わる。残りの文献資料も同様の記述を有し，敷草の吉祥な相を見ることで成道を確信したあと，金剛座に上がって（abhiruhya [30] <abhi √ruh）結跏趺坐することを一連の所作としている。これら五経は金剛座が過去仏たちの成道した場所であると説いており，ここでもシッダールタと過去仏との共通性を強調してはいるが，造形で特定できるような金剛座の外見的特徴は記されていない[31]ことから，金剛座はシッダールタが成道のために過去仏たちに倣って坐す極めて堅固な座処という意味での表記と言える[32]。

　それに対して師子座については，『普曜経』，『ラリタヴィスタラ』，『方広大荘厳経』，『マハーヴァストゥ』「観察経〔別〕」と「マーラの最後」に，特異な表現が見られる。『マハーヴァストゥ』は，草座にかかわる記述を四箇所に保存しており[33]，そのうちの一つ「観察経〔別〕」[34]の苦行放棄後の展開は，〈乳糜供養→ナイランジャナー河での沐浴→龍王讃歎→**神々による菩提樹の荘厳と師子座の設置**→降魔〉となる。この場面進行のなかで草刈人の布施のエピソードは記されず，シッダールタ（菩薩）が坐る座は神々が設けた師子座であり，劣った信心を持つ者のみがそれを草座として見ると，次のように語られる[35]。

*anye devā pauruṣam uccatvena sīhāsanam addaśensuḥ. **tatra ye lūkhādhimuktikā satvā te tṛṇasaṃstare niṣaṇṇaṃ bodhisatvam addaśensuḥ.** tṛṇasaṃstare niṣīditvā bodhisatvo anuttarāṃ samyaksambodhim abhibuddhyiṣyatīti.*
atha khalu bodhisatvaḥ sadevamānuṣāsurasya lokasya purato yena

ッダールタと草刈人との対話，（2）敷草が必要となる理由，（3）菩提樹下での草座の設置，（4）草座上での宣誓，などのエピソードが新しく加わる[20]。本節では，これらのなかで特に図像資料を考察する際に重要となる（2）と（3）のエピソードを個別に確認しておきたい。

2-1. 敷草が必要となる理由

仏伝文学の中でも『過去現在因果経』，『普曜経』，『ラリタヴィスタラ』，『方広大荘厳経』，『仏本行集経』「向菩提樹品 中」の五経では，成道するために草座上に坐すことを明記している[21]。次に『過去現在因果経』の当該箇所を確認しよう。

> 是に於いて菩薩，則ち自ら思惟す。「過去の諸仏，何を以て座と為し，無上道を成じたもう」。即便ち，自ら草を以て座と為すを知る。釈提桓因，化して凡人と為り，淨軟草を執る。（中略）
> 菩薩，（草を）受け已りて，敷くを以って座と為し，草上に於いて結跏趺坐すること，過去仏の所坐之法の如し。自ら「正覚を成ぜずんば，此の座を起たず」と誓言す。
> 『過去現在因果経』［T. 3, No. 189, 639c4-12］

上記の一節では，敷草が必要なのは過去仏たちが草の上で成道したことに倣うためであると述べる。そしてシッダールタが草刈人スヴァスティカから敷草を受け取り，菩提樹に向かう場面へと続く。このような過去仏たちの行為に倣う，もしくは繰り返すという記述は，前節で取り上げた過去仏ヴィパッシンの伝記を説きながら過去仏たちとの共通性を図る DĀ 第5経と DN 第14経の「大本経」の記述や題材を継承していると言える[22]。仏伝文学の場合は，それとは逆にシッダールタを取り巻く環境や行為が過去仏たちと同じであることを折に触れて説きながら，新たなエピソードや華美な表現が組み込まれた箇所が複数あるため，同箇所での過去仏への言及もその一例と解すことができよう[23]。

2-2. 菩提樹下での草座の設置

仏伝文学ではシッダールタが敷草を携えて菩提樹下に到り，草座を設ける場面が詳述される。特に注目すべきは，草を敷いた金剛座（*vajrāsana-*）と師子座（*siṃhāsana-*）に坐す場合があり，その記述について確認しておきたい。

ィカから草を受け取ったという草刈人の布施を構成する最も基本的な型が成立している。その他，類似する現象は，過去仏ヴィパッシンの伝記を説く南方上座部所伝『長部』（Dīghanikāya, =DN）第14経「大本経」（Mahāpadānasuttanta）でも生じており，その対応経の説一切有部所伝 DĀ 第5経「大本経」（Mahāvadanasūtra）は草刈人の布施を次のように記している。[12]

> atha Vipaśyī bodhisatvo yāvasikasya puruṣasya sakāśāt tṛṇāny ādāya yena bodhimūlaṃ tenopa jagāma upetya svayam eva tṛṇasaṃstarakaṃ saṃstīrya nyaṣīdat paryaṅ(ga)m ābh(uj)y(a)…
>
> Dīrghāgama, 第5経 Mahāvadanasūtra. Fukita（2003: 124, 15-17）
> そしてヴィパッシン菩薩は，草刈人から複数の草を受け取り，菩提樹の根元があるところへ行った。近づいてからまさに自分自身で草の座を敷き広げて，結跏趺坐して坐した。（後略）

　以上，初期経典に記される苦行放棄後の記述を順に確認した。説一切有部所伝の初期経典（『中阿含経』第204経，DĀ 第20経，第5経）は草刈人の布施を記している一方で，南方上座部所伝の初期経典（MN 第26経，第36経，DN 第14経）には記されていないことが判明した。本節では，初期経典の段階で両部派間に伝承上の相違があったことを指摘し，次節では仏伝文学や諸部派の律に草刈人の布施がどのように組み込まれたのかを検討する。

2. 仏伝文学と諸部派の律に語られる草刈人と敷草

　仏伝文学と諸部派の律に記されるシッダールタによる敷草の取得方法は，大きく4つに分類される。すなわち，先に確認した説一切有部所伝の初期経典と同じく，自ら敷草を取る（二経）[13]，草刈人より敷草を受け取る（十四経）[14]に加えて新しく，帝釈が変身した草刈人より敷草を受け取る（五経）[15]，帝釈から敷草を受け取る（一経）[16]がある。そして取得した敷草については，『四分律』と『五分律』では「草」と記し，初期経典の用語（Skt. tṛṇa-, Pā. tiṇa-）と対応するが，仏伝文学では『ブッダチャリタ』第12章第119詩節の「清らかな草」[17]をはじめ，「やわらかくしなやかな草（柔軟草）」，「幸先のよい草（吉祥草）」[18]，「清潔な草（浄草）」など，シッダールタが坐るにふさわしい敷草であることを言い表す表現を付すようになる。また仏伝文学と『根本説一切有部律』「破僧事」では一場面を形成するにあたり，（1）シ[19]

1. 初期経典における苦行放棄後の記述

　仏伝文学の当該箇所を考察する前に，初期経典に記されるシッダールタの苦行放棄後の記述を確認する。南方上座部所伝『マッジマニカーヤ』(*Majjhimanikāya*, =MN) 第26経「聖求経」(Ariyapariesanasutta) では，シッダールタが苦行を放棄してウルヴェーラーのセーナー村に移動し，その村で成道したことが簡潔に記されているのみで，仏伝文学に語られるような乳糜供養[(6)]，龍王讃歎，草刈人の布施などの菩提樹下に到るまでの一連の出来事に関する言及はない。ところが，MN 第26経に対応する説一切有部所伝『中阿含経』第204経「羅摩経」[(7)]の同箇所には草刈人の布施の原型とも言える記述がみられる。

> **即便ち草を持して覚樹に往詣し**，到り已りて，布下し，尼師檀を敷きて結跏趺[(8)]坐す。「要ず坐を解かずして漏盡を得るに至らん」と。我，便ち，坐を解かずして漏盡を得るに至る。
> 『中阿含経』第204経「羅摩経」[T. 1, No. 26, 777a11-13]

　この一節では，シッダールタが自ら草を取り，菩提樹下へ向かったことが記される。同様の現象は，MN 第36経「大サッチャカ経」(Mahāsaccakasutta) にもみられ，この経に対応する説一切有部所伝『長阿含』(*Dīrghāgama*, =DĀ) 第20経「修身経」(Kāyabhāvanāsūtra) にのみ草刈人の布施にかかわる記述が認められる。当該箇所の拙訳は次のとおりである。

> *so 'ham anupūrveṇa kāyasya sthāmaṃ ca balaṃ ca saṃjanya* **svastikayāvasika-**[(9)]
> **syāntikāt tṛṇāny ādāya** *yena bodhimūlan tenopasaṃkrāntaḥ upasaṃkramya svayam eva tṛṇasaṃstarakaṃ dy. niṣaṇṇaḥ paryaṅkam ābhujya…*
> *Dīrghāgama*, 第20経 Kāyabhāvanāsūtra. 劉 (2020: 227, 1-4 (20. 156))
> 私は，次第に身体の気力と体力とを生じて，**草刈人スヴァスティカより複数の**[(10)]
> **草を受け取って**，菩提樹の根元に近づき，近づいてからまさに自分自身で草の座を敷き広げて[(11)]，結跏趺坐して坐した。(後略)

　この後，シッダールタが欲望を離れて涅槃を得たことが説かれる。上記の一節において，スヴァスティカ (*svastika-*) という固有名が現れ，その草刈人スヴァステ

草刈人の布施説話とその図像表現

中 西 麻 一 子

は じ め に

仏伝文学に語られる草刈人の布施説話（以下，草刈人の布施[(1)]）のあらすじは「苦行を放棄したシッダールタが，菩提樹下に到る途中で草刈人から敷草を受け取った」というもので，その後，シッダールタが菩提樹下でその草を敷いた上に結跏趺坐し，魔を降して成道したことが知られている。この説話を表現した最初期の仏伝図は，中インド・サーンチー第1塔（1世紀初：南門東柱内側面第三区画）に現存するが，それより南方に位置するカナガナハッリ，アマラーヴァティー，ナーガールジュナコンダなどの南インドの仏教遺跡では図像化されてはいない[(2)]。筆者がこの現象に注目するのは，仏伝文学の苦行放棄から降魔成道までの一連の場面が南インドへ伝播した際，どのように表現され始めたのかに関心を持ち，各場面について考察を進めているためである。例えば降魔成道は，南インドでは降魔図と成道図と個別に表わされる場合があり，中インドやガンダーラ地域に比して，場面区分に相違がみられる[(3)]。本稿で取り上げる草刈人の布施は，成道前の主要な出来事として龍王讃歎と連続して語られるにもかかわらず，南インドでは龍王讃歎図のみが知られる。そこで先の拙稿では龍王讃歎を中心に考察し，同主題の情景描写には南インドに特有の瑞相表現がみられること[(4)]や，ブッダ像の出現以後は礼拝像図の背景に組み込まれていること[(5)]を指摘した。そして龍王讃歎のみ描出される要因に，菩提樹下に設けられた座の描写が関わることにも触れてはいるが，文献資料からの検討が不十分であるうえ，両説話をめぐる仏伝文学と南インドの仏伝美術との伝承上の相違を理解するには，草刈人の布施そのものを考察する必要があると考えるに至った。

したがって本稿では，草刈人の布施を伝承する文献と図像の両資料を分析し，いかなる理由で草刈人の布施が南インドで受容されなかったのかを改めて検証する。そして，その要因を通して南インドの仏伝美術の制作背景を確かめることを目的としたい。

「第二の誕生」であるバラモンの入門式である（エリアーデ 1971: 112-123; 梶原 2021）。

(9) サーンチーの塔門彫刻において羚羊は「初転法輪」の表現とされる南門西柱正面第1区画，西門正面第2横梁，第3塔西柱北面，また「ジャングルの動物たちに礼拝される釈迦仏」を表した東門背面第2横梁，北門背面第3横梁の「布施太子本生」，西門北柱内側面第1区画の「シュヤーマ本生」，北門正面第3横梁西端突出部の「一角仙人本生」などの本生図，「毘婆尸仏の菩提樹」と解釈される西門正面北端第2横梁突出部，さらに疑似柱頭（南門正面東端第3疑似柱頭，北門正面東端第1疑似柱頭，北門背面西端第1疑似柱頭など）の装飾的な表現の中に確認することができる。

引用文献一覧

Barua, B. 1934 *Book of Barhut, Book I-stone as a story-teller（Fine Arts Series no.1）& II-jātaka scenes （Fine Arts Series no.2）*. Calcutta: Indian Research Institute Publications.

Barua, B. and Sinha, K.G. 1926 *Bharhut Inscription*. University of Calcutta.

Cunningham, A. 1879 *The Stûpa of Bharhut: a Buddhist monument ornamented with numerous sculptures illustrative of Buddhist legend and history in third century B.C.* London : W.H. Allen and Co.

Fergusson, J. and Burgess, J. 1880 *The Cave Temples of India*. London: W.H. Allen & Co. etc.

Geer, A. 2008 *Animals in Stone: Indian mammals sculptured through time*. Leiden: Brill.

Hultzsch, E. 1912 "Jatakas at Bharaut." *The Journal of the Royal Asiatic Society of Great Britain and Ireland.* April: 399-410.

Lüders, H. （ed.）1963 *Corpus Inscriptionum Indicarum, Vol.II, Pt.II, Bharhut Inscriptions*. Revised by E. Waldschmidt and M.A. Mehendale. Archaeological Survey of India.

Majumdar, N.G. 1937 *A Guide to the Sculptures in the Indian Museum, Pt.I.* Delhi: Manager of Publications.

Marshall, J. and Foucher, A. 1940 *The Monuments of Sāñchī.* 3 vols. London : Probsthain.

Nagaswamy, R. 1982 *Tantric Cult of South India*. Delhi: Agam Kala Prakashan.

今泉吉典（監修）1988 『世界の動物 分類と飼育7 偶蹄目Ⅲ』東京動物園協会.

エリアーデ，M. 1971 『生と再生―イニシェーションの宗教的意義』堀一郎訳，東京大学出版会.

―――1974 『豊饒と再生』久米博訳，せりか書房.

梶原三恵子 2021 『インド古代の入門儀礼』法藏館.

斉藤昭俊 1984 『インドの民俗宗教』吉川弘文館.

高田修 1965 「バールフットの仏教説話図―インド古代初期仏教説話図総括の一環として―」『美術研究』242: 101-121.

立川武蔵 1985「リンガとストゥーパ―生のシンボルと死のシンボル」『生と死の人類学』石川榮吉，岩田慶治，佐々木高明編，講談社.

田辺繁子（訳）1953 『マヌ法典』岩波書店.

中村元（訳）1978 『真理のことば・感興のことば』岩波書店.

宮治昭 1992 「インドのストゥーパ信仰と涅槃美術」『涅槃と弥勒の図像学―インドから中央アジアへ―』吉川弘文館: 21-84.

図版出典

口絵4は森雅秀氏提供。それ以外はすべて筆者による撮影・作図。

められ，それらの作例については羚羊表現の変遷を考える上で詳しく考察する必要
がある。特にサーンチーの塔門で羚羊が表された浮彫彫刻は「初転法輪」に関する
図像研究にとっても重要な作例となっており慎重に議論を進めていかねばならない。
そのため，サーンチーの塔門浮彫における羚羊表現については稿を改めて論じたい
と思う。

〈註〉

(1) ムルガ・ダーヴァのムルガ *mṛga* は「鹿」と訳されることが一般的であるが，Monier-Williams, *A Sanskrit-English Dictionary* では「森の動物，野生の獣」，「いかなる種類の狩猟動物，特に鹿，仔鹿，ガゼル，羚羊，雄鹿，ジャコウ鹿」，V.S. Apte, *The Practical Sanskrit-English Dictionary* では「四足歩行の動物，動物一般」，「野生動物」，「鹿，羚羊」，「狩猟動物全般」等，C. Cappeller, *A Sanskrit-English Dictionary* では「野生動物，森の獣，（特に）鹿，ガゼル，ジャコウ鹿」等の意味が提示されており，ムルガは鹿という動物に限定されず，多くの野生動物（狩猟動物）を示す語であることが分かる。同様にムルガに対応するパーリ語のミガ *miga* は The Pali Text Society の *Pali-English Dictionary* では「野生動物，自然の状態にある動物」，「鹿，羚羊，ガゼル」，*Concise Pāli-English Dictionary* では「獣，四足歩行の動物，鹿」と説明されており，ムルガと同様，ミガも鹿や羚羊等の野生動物を示す語となっている。

(2) *MS* では北側の開口部から右遶する順番で欄楯柱に番号が付けられ，北東区画には第1柱〜第22柱，南東区画には第23柱〜第44柱，南西区画には第48柱〜第66柱，北西区画には第67柱〜第88柱が並んでいる。なお同欄楯には後代に改作された柱（第22柱外面と内面，第27柱側面と内面）があるが，それらの柱に羚羊の表現は見られない。

(3) バールフットにおける有名な「ルル鹿本生」を表した浮彫彫刻（Cunningham, *op.cit.*: 51, 52, pl. XXV, fig.1）は以上の作例と同じく "*miga*" の語を含む主題銘（*miga-jātakaṁ*）を持ち，さらにそこにも命を狙われる動物が登場している。ただし，ここでの動物はブラックバックやニールガーイ等の羚羊ではなく枝角を持った鹿となっており，ヘールはそれが水辺に棲息するサンバージカ（*Cervus unicolor*）であると指摘する（Geer, *op.cit.*: 184, 185）。このようにバールフットの浮彫彫刻を通しても "*miga*（*mṛga*）" が特定の動物を指すのではなく，広義の野生動物（狩猟動物）を示す語として認識されていたことが分かる。

(4) 同じ象の前脚の間では獅子（猫のようにも見える）が象を襲っている。サーンチー第24柱の内面においても半円形区画（上段）では獅子に捕食される羚羊，また同じ柱の円形区画（中段）では背後から獅子に襲われる象が表されており，当時，獅子に襲われる羚羊と象の組み合わせは慣習化された表現だったのかもしれない。

(5) マーマッラプラムのヴァラーハ石窟寺院，同地のアーディヴァラーハ石窟寺院，パッタダカルのヴィルーパークシャ寺院，プンジャイのナルトゥナイ・イーシュワラ寺院など。

(6) 同様の表現を持つ他の作例は同じくチェンナイ州立博物館，またマドラス大学付属博物館にも所蔵される。

(7) 第2塔の欄楯において同様の構図（真っ直ぐ茎が伸びた蓮華を挟んで左右対称的に動物を配する意匠）は以上の作例を除き見ることができない。

(8) バラモン教の祭式儀礼において特に黒羚羊（ブラックバック）の毛皮が重要な役割を果たすのは，

16

柱外面），瘤牛（第66柱内面）などの聖獣もそのような「生命の樹」と共に表され
ている。インド古代において羚羊が「生命の樹」と共に表すに相応しい聖獣として
受容されていた点は，羚羊の宗教性を考える上でも重要である。

　ここで羚羊と植物の表現について特に着目したいのは，死ぬ（あるいは襲われ
る）姿の羚羊が蓮華や聖樹と共に見られることである。サーンチー第2塔の第8柱
外面では獅子に捕食される羚羊の背景に蓮蕾と荷葉が表され（図5a），第44柱外面
で犬に背後から襲われる羚羊の下には蓮華蔓草の表現があり（口絵3，5c），さら
にバージャー第19窟では如意樹の傍で羚羊は獣に襲われている（図7）。死すべき
羚羊が豊饒性を象徴する蓮華や如意樹と共に現れるのは，生と死を二元化して考え
れば矛盾した表現と言わねばならないが，これこそ羚羊の死の意義を理解する上で
重要な表現と言える。つまり，これらの作例において羚羊の死は豊饒性や生命力に
連なるものと認識されており，それは死と再生が循環する植物のシンボリズム（エ
リアーデ1974: 175-277），あるいはインドの基層にある民間信仰，すなわち生命力
の増加，また豊かな再生が望まれる際に死を必要なものと捉えられる宗教観念に通
じると見ることができるのではないだろうか。[8]

<center>ま　と　め</center>

　以上，インド古代初期，特にシュンガ朝時代の浮彫彫刻を通し羚羊という動物が
持つ象徴性を検討してみた。それらの作例から羚羊が神聖視された表象と共に登場
する動物であったこと，死のイメージを持つ動物であったことが理解でき，さらに
その死は豊饒性や再生と連なるものであったことを推察したが，その後，インドで
は新たな羚羊のイメージ，また図像上の役割が生まれた可能性も十分考えられる。
前述の通り羚羊は仏教美術だけでなくヒンドゥー教，ジャイナ教美術の中にも頻繁
に登場する動物となっており，今後，羚羊の表現を通した新たな図像の解明が期待
される。
　本稿では古代初期の仏教美術を中心に羚羊の表現を検討したが，ポスト・マウリ
ヤ時代の仏教美術としては初期サータヴァーハナ朝時代の1世紀初頭に造立された
サーンチー第1塔，並びに第3塔の塔門における浮彫彫刻を欠かすことはできない。
それらの塔門彫刻においても本生図，また，疑似柱頭などの装飾的な表現，さらに
「初転法輪」と解釈される仏伝図の中に羚羊を見ることができる。[9]サーンチーの塔
門における浮彫には本稿で考察したシュンガ朝時代の羚羊表現とは異なる特徴が認

側の文献にも垣間見ることができる。羚羊に付された宗教性はバラモン教の伝統と無関係とは言えず，例えばバラモン僧の近くで死ぬ羚羊を表したバールフットの浮彫彫刻（図6b）にも以上のような宗教的慣習が反映されていたと見るのは可能だろう。

　ただ，羚羊の死はバラモン教の伝統だけでは理解が難しく，その意義についてはインドの基層にある宗教観念，また民間信仰を辿らねばならない。ここでインドにおける他の羚羊の表現，ドゥルガーと共に羚羊が表された彫刻を例に挙げたいと思う。ヒンドゥー教美術においてドゥルガーは多くの場合，乗り物である獅子と共に表されるが，南インドの彫刻においてはドゥルガーと共に羚羊が登場する作例が残り[5]，特に注目されるのはドゥルガーが羚羊を殺す表現である。タミル・ナードゥ州メナルールから出土したマヒシャースラマルディニー像（900年頃，チェンナイ州立博物館所蔵；Nagaswamy 1982: pl.40）においてドゥルガーは水牛の姿となる魔神の頭上に立ちながら，羚羊の体に剣を突き刺しているが（口絵4），ここでの羚羊は魔神が化身した水牛のように女神によって退治される対象ではなく，女神の力を増大，活性化するために殺されていると見ることができる[6]。このような表現は「水牛の魔神を退治するドゥルガー」の汎インド的な図像とは言えないが，インドの民間信仰における女神の特性を理解する上で示唆に富んでいる。現在でもインドでは女神への動物供儀が広く行われ，そこでの動物の血は生命そのものと捉えられ，血を捧げることで女神の力が回復，また増長することが望まれている（斉藤1984: 274）。そのようなインドの宗教観念を考えながらサーンチー欄楯浮彫において女神の下に表された羚羊（第49柱側面；図4c）を見ると，そこにも同様の死の在り方，つまり羚羊により暗示される死は女神の力に繋がるものとして認識されていた可能性が浮上してくる。

　羚羊の死の意義を考える上でさらに注目すべきは，以上で見た古代初期の羚羊表現の多くが樹木や蓮華の表現を共に持つことである。サーンチー第2塔における12例の羚羊表現の中，5例で羚羊は長く茎が伸びる蓮華の左右に姿を見せている（図3b, c, d, 4b, c）[7]。さらにサーンチーにおける羚羊表現の中，2例では波状に蛇行する蓮華蔓草の中に羚羊は登場している（口絵3, 図4a）。次々と新しい茎を伸ばし成長する蓮華は永遠の生命を司る「生命の樹」の表現であり（MS, I: 142; 宮治1992: 55-57），第2塔の欄楯柱では羚羊の他，獅子（第5柱側面，第44柱側面，第49柱側面と内面，第71柱内面，第88柱外面），象（第5柱内面，第44柱外面，第66

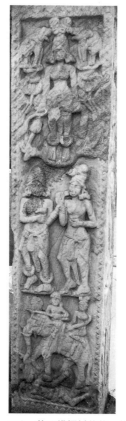

図8　サーンチー第2塔欄楯装飾　第1柱外面

ではないだろうか。

　宗教性を持つと同時に死のイメージがある羚羊を理解する上で羚羊の毛皮（言い
換えれば，羚羊の死体の一部）が重要な祭具，祭服となっていたバラモン教の伝統
を無視することはできない。『マヌ法典』では「黒き羚羊の自然に逍遥するところ
は，祭式に適する地と知るべし。それ以外（の土地）は，野蛮人の地なり」（第2
章23節；田辺（訳）1953: 43, 44）と述べられるように，ヴェーダの宗教において
黒羚羊（ブラックバック）は重要な動物となっている。ヴェーダ文献によるとバラ
モン教の祭式儀礼では黒羚羊の毛皮（*kṛṣṇājina*）を祭主の座に敷く，また，ヴェー
ダの学習者，時にシュラウタ祭の祭主は黒羚羊の皮を纏うと規定されている（梶原
2021: 206）。そのようなバラモン教の伝統は，「愚者よ。螺髪を結うて何になるの
だ。かも鹿［羚羊］の皮をまとって何になるのだ。汝は内に密林（＝汚れ）を蔵し
て，外側だけを飾る。」（『ダンマパダ』394；中村元（訳注）1978: 65）など，仏教

それらの場面において獅子はあくまでも羚羊の死を決定づける役割しか持っていない。

c．羚羊の死の意義

　では何故インド古代初期の仏教遺跡で羚羊の死が繰り返し表現されたのであろう。ここでは羚羊の死の意義について考えてみたいと思う。前述の通りサーンチー第2塔の南側開口部に立つ第44柱は装飾面の全てに羚羊の表現を残しているが（口絵3，図3c, 4b, 5c），この柱が特殊なのは第2塔において唯一のストゥーパの表現を持つことである（図4b）。なぜストゥーパが第44柱に表されたかについて *MS* は，それはこの柱が「南」に位置するからだと述べている（*MS*, III: pl.83）。インドにおいて南は死者の国の方角であり（立川1985: 132, 133），釈尊の入滅を象徴するストゥーパが南側に立つ柱に表されたとする *MS* の説は蓋然性があると言え，仮に第44柱が死を意識した柱であるなら，その全ての装飾面に登場する羚羊も死を連想させる動物，すなわち羚羊は殺される自然界の一動物ではなく，死のイメージを持つ動物であったことが考えられる。

　羚羊が死のイメージを持つ動物であった可能性は他の作例からも読み取ることができる。第2塔の第49柱側面（図4c）では二象に灌水される女神の下，蓮華を挟み背中合わせになる2頭1組の獅子と羚羊が登場していたが，第2塔において同様の女神像は第49柱を含め全5例を確認することができ，そのうち2例（第76柱内面と第85柱内面）は円形区画内に2頭の象と女神のみを表しており，残り2例のうち1例（第71柱側面）は第49柱と同様，上段では象に灌水される女神，中段では1組の男女，そして下段ではパルメット文様が上下に並ぶが，その中に動物のモチーフは挿入されていない。注目されるのは残る第1柱の外面（図8）で，そこでは第49柱や第71柱と同じく二象に灌水される女神，その下に1組の男女が見られながら，柱の最下部には象に踏み殺される人物が表されている。この最下段の表現について *MS* は都での処刑を表したものとしながら，その場面と上にある表現にはいかなる関連性も見出すことができないと述べている（*MS*, III, pl.74）。そのような処刑場面は第2塔の欄楯においても類例がなく説話的な主題を同定するのは容易ではないが，それは羚羊のイメージを考える上で非常に重要な表現と言える。すなわち，処刑場面で表示されるのは死に他ならず，仮に同じ構図を持つ第1柱と第49柱に互換性があるとすれば，第49柱で獅子と共に現れる羚羊にも死の暗示があると言えるの

のみで（第3柱外面），そこでは欄楯で囲まれた法輪柱の下にパルメット文様が上下2段に並べられ，上方のパルメットからは獅子が上半身を覗かせている（*MS*, III, pl.74）。一方，第2塔の欄楯柱には礼拝対象であることが明示される法輪が1例のみであるが確認でき（第1柱内面；図3a），その中にも羚羊が登場している。このようにサーンチー第2塔における法輪，あるいは法輪柱の表現には1例を除き全てに羚羊が表されており，羚羊が法輪（法輪柱）と結びついていたことが予想されるが，ここで留意せねばならないのは第2塔の欄楯浮彫で羚羊と共に見られる宗教的な表象は法輪に留まらないということである。同塔の欄楯柱では菩提樹の下，象が吐き出す如意蔓の中に羚羊の姿が見られ（図4a），またストゥーパの下（図4b），さらに二象に灌水される女神の下にも羚羊の姿が認められた（図4c）。以上のことからサーンチーの第2塔で羚羊は法輪（法輪柱），菩提樹，ストゥーパ，二象に灌水される女神など，インド古代初期の仏教美術において神聖視された表象と共に現れる動物であったことが分かり，ここにおいて羚羊は宗教的な表象と共に表すに相応しい動物として，あるいは何らかの宗教性が付加された動物として認識されていたことが推測できる。

b．死すべき動物

　一方，以上に挙げた羚羊の表現で注目すべきは，いずれの遺跡にも共通して見られる特異な表現，すなわち羚羊が命を狙われる，あるいは死ぬ動物として登場することである。サーンチーの欄楯浮彫における12例の羚羊表現のうち3例が別の動物に襲われる羚羊を表しているが（図5a, b, c），同じ欄楯において羚羊以外の動物が襲われる表現は1例が知られるのみで（背後から獅子に襲われる象；第24柱内面），獅子狩りの場面は2例あるものの（第14柱内面，第88柱内面），それ以外の動物が殺害の対象となる例は確認できない。同様にバージャーやバールフットの浮彫彫刻でも羚羊は死ぬ，あるいは命を狙われる動物として表されている。ここで注目されるのは古代初期の羚羊表現において獅子が頻繁に登場することである。例えば，サーンチー第2塔における12例の羚羊表現のうち半数の6例が獅子を共に表しており，バールフットでは森の中で羚羊と獅子が対面し，バージャーでは羚羊が獅子の餌食となっている。羚羊と獅子の繋がりについては *MS* でも注目されており，その理由として羚羊は初説法の場にいた動物であり，さらに釈尊の初説法は「師子吼」と経典で称されることから羚羊と獅子は結びついたのだろうと推測されているが（*MS*, I: 190），獅子が羚羊を捕食する場面に初説法の暗示を認めることは難しく，

ｃ．バージャー石窟第19窟における羚羊の表現

バージャー石窟寺院の第19窟にはスーリヤとインドラの表現（Fergusson & Burgess 1880: 514-523）と認められてきた有名な浮彫彫刻（ヴェランダの右壁と奥壁）が残り（図7），その主題については異論があるものの，同浮彫の３箇所に登場する羚羊に関して，それがいかなる動物として表現されたかは理解が可能である。

　まず１つ目の羚羊の表現は房室入口の左壁に表された馬車の下に残るが，羚羊の体はヴェランダの角に位置するため，その頭部は右壁側，体は奥壁側に表されている。ここでの羚羊は節がある直線状の角を持ちブラックバックであることが分かり，羚羊は何かを警戒するように後方を振り返っている。一方，羚羊の後方（奥壁の窓の下）には大きく目を開いた女性形の鬼神がおり，鬼神は右手にハンマー状の杵，左手には短剣を持ち，両手を大きく振り上げて羚羊に襲いかかろうとしている。

　第19窟における他の羚羊の表現は房室入口の右壁に残るが，そのうちの１例は象の左足の下に見られ，そこでの羚羊は獣に襲われている。実在の動物か空想上の動物かは定かではないが，獣は歯をむき出し，背後から羚羊に襲いかかり，一方，羚羊は前脚を折って獣の脚の間で瀕死の状態となっている。なお，この獣の脇には欄楯で囲まれた聖樹があり，樹には傘蓋が掲げられ，さらに枝からは多くの装身品が垂れ下がり如意樹であることが示されている。この浮彫彫刻における３例目の羚羊の表現は同じ象の後脚の間に確認でき，そこでは獅子が前脚で羚羊の体を抑え込み，仰向けになった羚羊は獅子の餌食となっている[4]。以上のようにバージャー第19窟における羚羊の表現はいずれも羚羊が襲われる，また死ぬ動物として表現されていたことが分かる。

3．インド古代初期における羚羊の表現の特徴

ａ．宗教性が付加された動物

　以上，インド古代初期，特にシュンガ朝時代に遡る浮彫彫刻から羚羊を表した作例を挙げてみた。まずサーンチー第２塔の欄楯柱における羚羊の表現についてであるが，羚羊が表された全12区画のうち３区画で羚羊が法輪柱と共に表されていたことは注目される（図3b, c, d）。いずれの柱も上方には法輪柱，下方には蓮華を挟んで背中合わせになる羚羊が登場し，第５柱側面では羚羊の上に２頭の獅子，第44柱内面では羚羊の雄と雌が２頭ずつ，第66柱内面では２頭の瘤牛と２頭の羚羊が表されている。なお，第２塔において法輪柱の表現は以上の３例を除き１例が知られる

fig.2），同区画の羚羊は上述のようなブラックバックではなく，太く短い角を持ったニールガーイとなっている（Lüders（ed.），*op.cit.*: 127, 128; Geer, *op.cit.*: 117）。この羚羊の前には肩に斧を担いだ男性が立っており，羚羊に向かって軽く右手を挙げている。カニンガムを始め先学たちはこの区画の主題を「ニグローダ鹿ジャータカ」（ジャータカ no. 12）と同定し，仲間の身代わりに命を捧げにやって来た鹿（羚羊）の王が森（後に初説法の場となるムルガ・ダーヴァ）で王から送り出された料理人（あるいは猟師）に出会う場面と解釈している（Cunningham, *op.cit.*: 75; Barua, *op.cit.*, II: 85-87; Lüders（ed.），*op.cit.*: 127, 128）。

　以上の作例の他，主題銘はないが「クルンガ・ミガ・ジャータカ」（ジャータカ no. 206）と同定される浮彫彫刻がバールフットには残っており（図6d；Cunningham, *op.cit.*: 67-69, pl.XXVII, fig.9; Barua, *op.cit.*, II: 106-108; 高田, *op.cit.*: 107），そこにも直線状の短い角を持ったニールガーイが登場している（Geer, *op. cit.*: 117）。ここでの羚羊は罠にかかった姿で表され（亀がその罠を噛み切ろうとしている），一方，画面の向って右側には弓と矢を握る猟師が姿を現す。この円形区画の浮彫彫刻でも羚羊は生命の危機に直面する動物として登場しており，以上の浮彫彫刻と併せ羚羊のイメージを考える上で示唆深い表現を持つと言える[3]。

図7　バージャー第19窟　ヴェランダ右壁・奥壁　浮彫彫刻　線図

ちが昼寝をするチャイティヤの表現であるといった説を提示している（Lüders（ed.）, *op.cit.*: 164, 165）。いずれも平穏な森の情景を表したとする見解であるが，注目されるのはバルアとシンハの説で，両氏はここでの主題銘が「動物が餌を食うチャイティヤ」，「鹿が獣の餌食となる森の祠堂」，「鹿が捕食されるチャイティヤ」という複数の解釈が可能とした上で，同画面の主題は「虎ジャータカ」（ジャータカ no.272），すなわち菩薩が樹木の精霊であった時，森には虎と獅子が生息し，餌食になった動物の残骸で森には悪臭が漂っていたというジャータカの一場面であると推察している（Barua & Sinha 1926: 85, 86; Barua 1934, II: 113, 114）。この説には異論も呈されているが（Lüders（ed.）, *op.cit.*: 164, 165; 高田, *op.cit.*: 111），実際，この画面において羚羊と対面する獅子の表情は険しく，牧歌的な森の情景が表されたとは考えづらい。

　この区画と同じ笠石には羚羊の表現を含む別の区画があり，そこでは羚羊の他，2 人の男性が登場している（図 6b；Cunningham, *op.cit.*: pl. XLIII, fig.8）。区画の左側には簡素な庵，そして 2 本の樹木が表され，前景にいる一人の男性は髪を高々と結い，上半身は裸で樹皮衣の腰巻を纏うことからバラモン僧（あるいは聖仙）であることが分かる。バラモン僧は前屈みとなって羚羊の角を右手で握り，一方，羚羊は前脚を折って蹲り，その耳が垂れていることから瀕死の状態であることが分かる。なお，ここでの羚羊は直線状の角を持ち，さらに角の表面には節が確認できるためブラックバックであると言える。ここに登場するもう一人の人物はターバンを被り，胸飾り，腕釧を装着する等，貴族風の身なりを示し，右手の人差し指を立ててバラモン僧に指図しているかのような姿である。
　この区画には主題銘が残っておらず，カニンガムも森の中で聖仙が鹿の首の後ろにナイフを突き刺し，猟師が何かを忠告する場面と解説するのみで主題同定は行っていない（Cunningham, *op.cit.*: 101）。一方，フルチュはその主題が「仔鹿ジャータカ」（ジャータカ no. 372）であるいう説を提唱し（Hultzsch 1912: no.20, 406），バルアもその説に賛同している（Barua, *op.cit.*, II: 124, 125）。力を込めて羚羊の角を握るバラモン僧の姿が果たして鹿（羚羊）を失った悲しみを表すものかは不明だが，ここでの羚羊が死んでいるという点は先学においても異論がない。

　以上の羚羊の表現を持つ同じ笠石には *"isimigo jataka"* という主題銘を持った別の区画があり，そこにも羚羊が登場するが（図 6c；Cunningham, *op.cit.*: pl. XLIII,

8

蓮華の上方に2頭の瘤牛，下方には2頭の羚羊が表されており，どちらも後脚で立ち上がっている。瘤牛と羚羊は明瞭に描き分けられており，瘤牛の長い尾は後脚の間まで伸び，その角は前方に向かって大きく彎曲している。一方，羚羊の尾は短く，角は緩やかな弧線状となり，角の表面には節が認められる。

b．バールフットの仏塔における羚羊の表現

　以上がサーンチー第2塔の欄楯に見られる羚羊の表現であるが，次にバールフットの浮彫彫刻に表された羚羊を見ていくことにする。バールフットにおける1つ目の羚羊の表現は欄楯の笠石に残り（図6a；Cunningham 1879: pl. XLIII, fig.4），そこには6頭の羚羊（角を持つ3頭の雄と角がない3頭の雌）が確認でき，それらはブラックバックと見做される（Lüders（ed.）1963: 164, 165, pls. XXI, XLVII）。羚羊は中央に配された樹木と聖壇を囲んでいるが，聖壇に頭部を向けるのは2頭のみで，他の4頭は別々の方向を向いている。一方，同じ区画の向かって右側には2頭の獅子が表され，その目つきは鋭く，牙をむき出している。

　この区画の上方に残る *"miga-samadakaṃ cetaya"* という主題銘についてマジュムダルは「ミガサンマターの祠堂」（Majumdar 1937: 94, no.339），また高田（1965: 111）は「鹿（または野獣）が餌をあさる（?）*chaitya*（聖樹）」と訳している。一方，そこでの表現に関しカニンガムはチャイティヤ（聖樹）の下で獅子と鹿が共に食事をする場面（Cunningham, *op.cit.*: 94, 131），またリューダースは森の動物た

a.

b.

c.

d.

図6　バールフット仏塔欄楯装飾　線図

（8）第44柱外面（口絵3，図5c）

　南側の開口部に立つ第44柱外面は象が吐き出す蓮華蔓草で全面が埋められている。蓮華の節からは次々と新しい茎が伸び，その合間で水鳥が戯れる。この蔓草の上（柱の最上部）に登場する羚羊は背後から犬に襲われており，羚羊は後方を振り返りつつ犬から逃れようとしている。

（9）第44柱内面（図3c）

　第44柱の内面は第5柱（側面）と非常に近い構図を持ち，ここでも欄楯に囲まれた法輪柱の下に羚羊の姿を見ることができる。第5柱と同様，法輪柱の下には茎が真っ直ぐ伸びる蓮華が表され，ここでは蓮華を挟んで背中合わせになる4頭の羚羊（上方には角がある2頭の雄，下方には角を持たない2頭の雌）が見られ，いずれの羚羊も前脚を曲げながら後脚で立ち上がる。

（10）第44柱側面（図4b）

　第44柱の側面には第2塔の欄楯柱において唯一となるストゥーパの表現が残り，そこにも羚羊が登場している。同柱に表されたストゥーパは2重の欄楯に囲まれ，下には吉祥文と開蓮華文が上下に並ぶ。柱の下方には第5柱（側面）や第44柱（内面）と同じく茎が真っ直ぐ伸びた蓮華が表されており，蓮華を挟んで背中合わせになった2頭の羚羊が見られ，羚羊は後脚で立ち上がりながら後方を振り返っている。羚羊の下にはパルメット文，その下には後脚で立ち上がる背中合わせの2頭の獅子が表される。

（11）第49柱側面（図4c）

　南側の開口部に立つ第49柱の側面には合掌しながら蓮華の上に立つ女神，また女神の左右には頭上から灌水する2頭の象が見られる。この柱の中段には1組の男女が丸縁状の台上に立ち，男は右手で蓮華の茎を握っている。羚羊が登場するのは柱の下段で，上に見た法輪柱やストゥーパの表現と同様，垂直に茎が伸びる蓮華の両側で2頭の獅子（上方）と2頭の羚羊（下方）が背中合わせとなり，いずれも前脚を曲げ，後脚で立ち上がっている。この柱は表面の摩滅が少なく，羚羊の角には節がはっきりと確認できる。

（12）第66柱内面（図3d）

　西側の開口部に立つ第66柱の内面には上述の第5柱（側面），第44柱（内面）と同じく欄楯に囲まれた法輪柱の表現が残る。両柱との違いは法輪柱の左右に1組の男女が表されることで，その他の表現，すなわち法輪柱の下に茎が真っ直ぐ伸びる蓮華を表し，蓮華の両側に背中合わせの羚羊を配する意匠は同じである。ここでは

6

a．第5柱内面 　　　b．第44柱側面 　　　c．第49柱側面

図4　サーンチー第2塔欄楯装飾　線図（3）

a．第8柱外面　中段 　　b．第24柱内面　上段 　　c．第44柱外面　最上部

図5　サーンチー第2塔欄楯装飾　線図（4）

す獅子が表されている。表面の磨滅が激しく細部の確認は難しいが，獣（おそらく獅子）が羚羊の頸部に噛みつき，獅子に体を抑え込まれた羚羊は仰向けになっている。

（7）第31柱内面（図2b）

　南東部に位置する第31柱内面の半円形区画（上段）には樹木を挟んで背中合わせになる2頭の羚羊が見られる。ここでの羚羊は角を持たないが，以上に見た作例から判断する限りそれらは羚羊と考えられ（*MS*, III, pl.80），それぞれに男根があることから雄の幼獣と言える。

一方，*MS* を参考としながら第2塔の欄楯浮彫を調べてみると，羚羊は12区画に登場し，計20頭を認めることができる。以下，*MS* で提示される欄楯柱の番号に従い[2]，同塔における全ての羚羊表現を挙げさせてもらう。

（1）第1柱内面（図3a）

第1柱は北側開口部に位置する柱で，側面，外面，内面の3面に浮彫装飾が施されている。羚羊が登場するのは同柱内面の最下部で，羚羊の頭上では2頭の獅子が後脚で立ち上がり，舌を垂らしている。一方，緩やかな弧線状の角，また葉形の大きな耳を持った羚羊は蹲り，後方を振り返っている。同じ柱の最上部には聖壇に載せられた法輪の表現があり，2人の侏儒が両手を挙げて聖壇を支える。

（2）第5柱側面（図3b）

北側開口部に位置する第5柱側面の上方には欄楯で囲まれた法輪柱，その下には茎が真っ直ぐ伸びる蓮華が表されている。この蓮華の両側には2頭1組となった獅子（上方）と羚羊（下方）が背中合わせで表されており，いずれも前脚を曲げながら後脚で立ち上がる。

（3）第5柱内面（図4a）

同じ第5柱は内面にも羚羊の表現を残している。ここでは柱の上方に欄楯で囲まれた菩提樹，その下には長方形の聖壇が表され，第1柱と同様，聖壇は両手を挙げた2人の侏儒により支えられている。一方，この柱の最下部には象の姿が見られ，象はマカラ（あるいは魚）が吐き出した蓮の茎を鼻で掴んでいる。この蓮の茎からは宝飾品が吊り下がっており，如意蔓であることが示される。羚羊が登場するのは如意蔓が大きく蛇行した箇所で，羚羊は茎の節に後ろ足を付けて体を伸ばし，まるで如意蔓の節から誕生したかのように表されている。

（4）第8柱外面（図5a）

北東部に立つ第8柱の円形区画（中段）には羚羊を殺す獅子が見られる。獅子に背中を噛まれた羚羊は前脚と後脚を垂らし，その体は宙に浮いている。この円形区画において獅子と羚羊の背景には蓮蕾と荷葉が表される。

（5）第14柱内面（図2a）

第14柱内面の半円形区画（上段）には横向きとなる羚羊が見られる。ここでの羚羊は長い角を持ち，右前脚を伸ばして蹲る。羚羊は体を左方に向け，頭部を捻じり背中を舐めている。

（6）第24柱内面（図5b）

東側開口部に立つ第24柱内面の半円形区画（上段）には第8柱と同様，羚羊を殺

4

楯柱88本のうち85本が現存していることであり，それらの欄楯柱に施された浮彫装飾を総体的に見ることにより，この時代における美術表現の傾向や特徴をある程度把握することが可能となっている。サーンチーの遺跡に関する代表的な調査報告，そして研究書は1940年に刊行されたJ. マーシャルとA. フーシェによる『サーンチーの諸遺構（*The Monuments of Sāñchī*）』（全3巻）（以下，*MS* と略す）で，同書によれば第2塔に現存する85本の欄楯柱には計455区画の浮彫画面があり，動物表現については空想上の動物を含め243頭が確認でき，登場頻度の高い動物として獅子（57頭），ハンサ（52羽），象（50頭）等が挙げられている（*MS*, III: pl. 73）。

a．第14柱内面　上段　　　　　　　　b．第31柱内面　上段

図2　サーンチー第2塔欄楯装飾　線図（1）

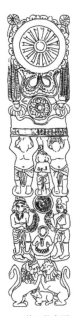 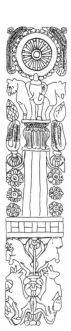 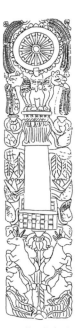 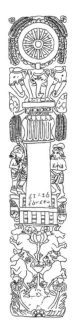

a．第1柱内面　　　b．第5柱側面　　　c．第44柱内面　　　d．第66柱内面

図3　サーンチー第2塔欄楯装飾　線図（2）

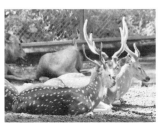 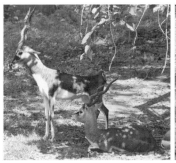 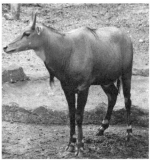

a．アクシスジカ　　　　　　b．ブラックバック　　　　　　c．ニールガーイ

図1　インドに棲息する鹿（アクシスジカ）と羚羊（ブラックバック，ニールガーイ）
（ケーララ州ティルヴァナンタプラム動物園にて）

れするのが特徴となっている。一方，羚羊の角は枝分かれせず，角は一生伸び続け，
角の表面にリング状の節が見られることもある。インドに棲息する代表的な羚羊に
はブラックバック（*Antilope cervicapra*）（図1b）が挙げられ，その四肢は細く，
雄の成獣は体の地色が暗褐色から黒色で，前胸や胴の下面は白色となる。成獣の雄
のみに生える角には多くの節があり，コルクの栓抜き状に捻じれた角が特徴である
（今泉（監修）1988: 70, 71）。インドでチンカラと呼ばれるインドドルカスガゼル
（*Gazella dorcas bennetti*）はデカン高原などインド中央部に棲息する小型の羚羊
で，角の長さはブラックバックより短く，節がある角は側面からみるとS字状に蛇
行する（*ibid.*: 79, 80）。また，インド全域にはニールガーイ（*Boselaphus
tragocamelus*）（図1c）と呼ばれる大型の羚羊が棲息し，雄がもつ短い角には節が
なく，体つきもブラックバックやチンカラとは大きく異なる（Geer, *op.cit.*: 115,
116）。

2．インド古代初期における羚羊の表現

　インドにおける美術活動が本格的に展開するのはマウリヤ朝が滅亡した後，すな
わちシュンガ朝（前180〜前68年頃）が勢力を伸ばしたポスト・マウリヤ朝の時代
である。以下，この時代を代表するサーンチー第2塔とバールフット仏塔の欄楯浮
彫，また同時代に遡るバージャー第19窟の浮彫彫刻から羚羊を表した作例を挙げて
いくことにする。

a．サーンチー第2塔における羚羊の表現

　インド古代初期の美術においてサーンチー第2塔が特に重要なのは創建当初の欄

インド古代初期の仏教美術における羚羊の表現
——シュンガ朝時代の浮彫彫刻を中心に——

袋 井 由 布 子

はじめに

　インド仏教美術においては実に多くの動物表現がある。アショーカ王が造立した石柱には獅子，瘤牛，象などの動物像が冠され，特に獅子や象は説話表現の中に見られるだけでなく，尊像の座や装飾文様としても頻繁に表され，その象徴性については広く検討されてきた。一方，羚羊（レイヨウ，アンテロープ antelope）も仏教美術に限らずインド美術において様々な時代の作例の中にその姿を見ることができる。仏教美術での代表的な羚羊の表現は初説法の場面にあり，釈尊が初めて説法を行なったムルガ・ダーヴァ mṛgadāva（パーリ語ではミガ・ダーヤ migadāya）は鹿が集まる園林と広く認められているが，インド美術における動物表現を研究したヘールは「初説法の場面で鹿が表されることは極めて稀である」と指摘し（Geer 2008: 70），実際，そこに登場する動物は羚羊であることが多い。一方，ヒンドゥー教美術において羚羊は特にシヴァ関連の図像に多く見られ，出家遊行者としてのシヴァの傍らでは羚羊が跳ね上がり，教えを説くシヴァの足元には通常，２頭の羚羊が蹲る。またインドにおける尊像（仏教，ヒンドゥー教ともに）において，左肩に羚羊の皮を掛ける作例は珍しくない。時代，宗教の差を超えて表現され続けた羚羊は明らかにインド美術において重要な動物モチーフでありながら，これまでその表現の特徴や象徴性などが検討されることは少なかったと言わねばならない。本稿ではインド古代初期，特にシュンガ朝時代の浮彫彫刻を通し羚羊に込められたイメージ，またその象徴性を考察したいと思う。

1. インドにおける羚羊

　羚羊は鹿（図1a）と混同されやすい動物であるが，鹿は羚羊と同じ偶蹄目に属しながら，鹿はシカ科の動物であるのに対し，羚羊はウシ科に分類される。鹿と羚羊の大きな違いは角にあり，鹿の場合，雄のみが持つ角は毎年生え替わり，枝分か

1